360度

插畫藝術家の

髮型圖鑑大全

女子の基本髮型篇

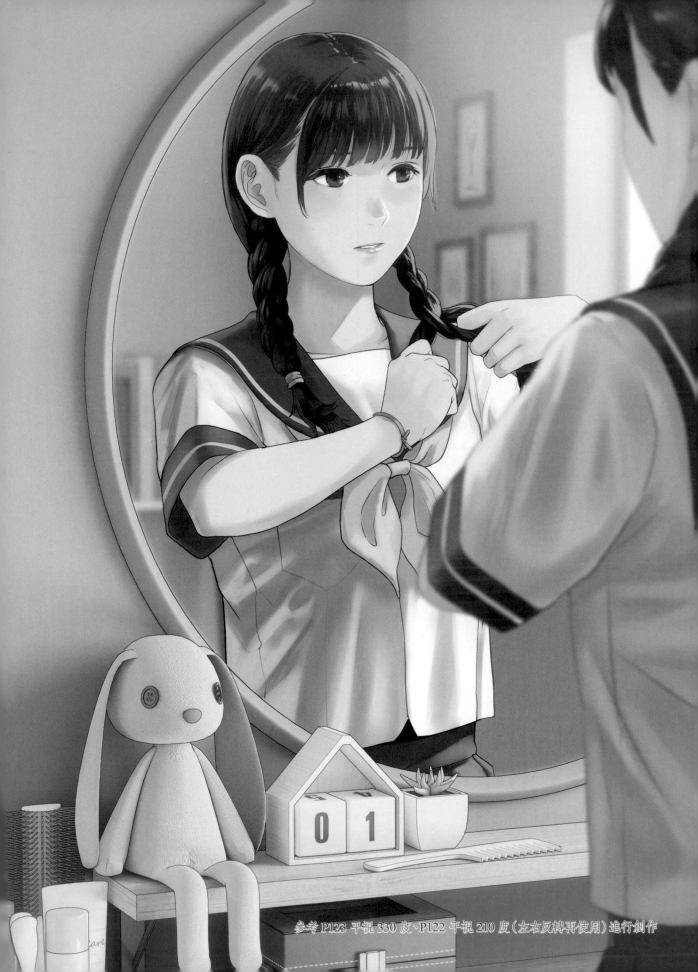

參考 P123 平視 330 度、P122 平視 210 度（左右反轉再使用）進行創作

（上）參考 P38 平視 60 度進行創作
（下）參考 P32 平視 30 度進行創作

Illustration by 宗像久嗣

目 次

基礎知識與實踐技巧

360 度髮型圖鑑大全

前言

　　描繪插畫時，應該很多人會提出「髮型無法按照印象描繪出來」、「找不到剛剛好的照片資料」這種情況吧！本書是為了這種人編寫的 360 度髮型資料集。書中將女性的基本髮型分成 21 種，並利用俯視、平視、仰視這三種視角，以 30 度為單位合計拍攝 36 組畫面。在附贈 DVD-ROM 中可以讓髮型照片旋轉，從自己喜歡的角度確認髮型。

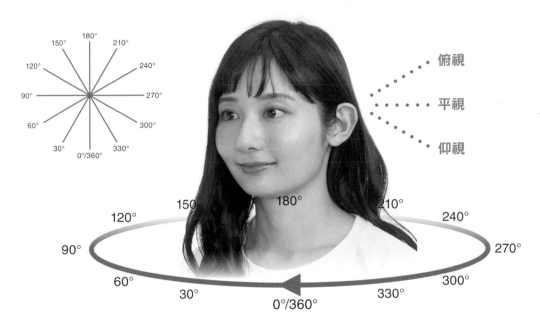

俯視是稍微從上方觀看的視角，可以看到頭頂、髮旋、瀏海等位置。平視是眼睛視線的高度。仰視是稍微從下方觀看的視角，也可以確認後髮際、耳朵內側等難以看到的部分。

此外為了能夠應付各種描繪，書中也有利用左右不對稱的髮型進行拍攝的照片。想描繪左右對稱的髮型時，請將照片左右反轉再仿畫、臨摹。

俯視	平視	仰視

版面閱讀方式

以「上欄：俯視、中欄：平視、下欄：仰視」的視角，從左到右各自刊載了每 30 度變化角度所拍攝的照片。

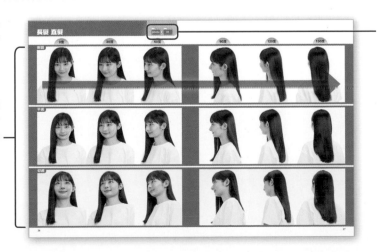

標示出符合條件的照片是放在附贈 DVD-ROM 裡的哪一個資料夾。舉例來說「ロングヘアストレート（長髮 直髮）」的照片就儲存在 DVD-ROM 的[photo]資料夾中的[01]資料夾。

附贈 DVD-ROM 的使用方法

　　DVD-ROM 裡面收錄了本書所刊載的照片，這是可以讓照片旋轉 360 度的資料。DVD-ROM 可以在 Windows 和 Mac 這兩種作業系統使用，請事先確認下頁的建議使用環境與瀏覽器環境再使用。

將髮型照片旋轉 360 度再使用

1 將光碟片放入電腦的 DVD 驅動裝置再啟動。複製 DVD-ROM 裡面全部的資料夾和檔案，並儲存於電腦中任一處。

2 打開①儲存的「index.html」。即使網路處於未連線狀態，也可以打開這個資料夾。
※沒有複製並儲存於電腦中，而是在 **DVD-ROM** 的光碟片打開「**index.html**」的話，有時讀取資料會很費時。

> 📁 360
> 📁 assets
> 　🌐 index.html
> 📁 photo

DVD-ROM 裡面儲存了三個資料夾和一個檔案。如果電腦設定不顯示副檔名時，就會以「index」這個檔名顯示出來。

3 打開「index.html」後，就會透過瀏覽器顯示下方的選單頁面。點選頁面中央顯示的髮型照片和髮型名稱後，就可以打開旋轉角度的資料。

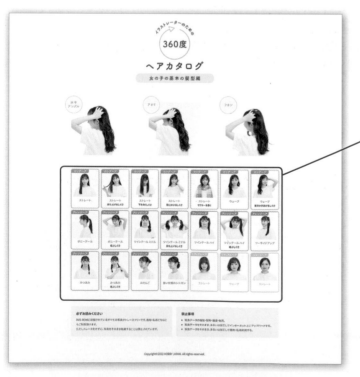

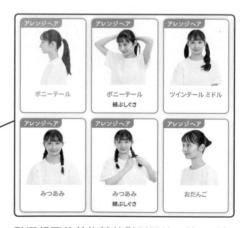

點選想要使其旋轉的髮型照片，就可以打開旋轉角度的資料。

4 在下方畫面移動旋轉角度的資料。可以用滑鼠在照片上面上下左右移動使照片旋轉,也可以透過顯示在畫面下的操作鍵移動。

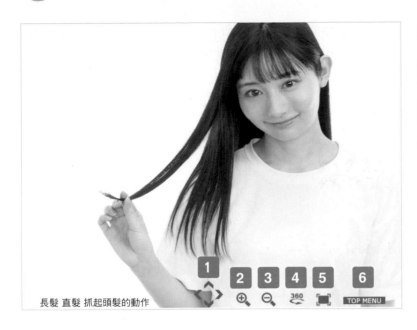

長髮 直髮 抓起頭髮的動作

操作鍵	
1	移動角度
2	放大
3	縮小
4	自動旋轉
5	設定成全螢幕
6	回到選單頁面

將照片資料作為作畫資料來使用

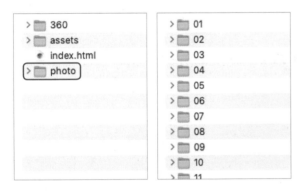

本書刊載的照片資料全都儲存於[photo]資料夾中。資料夾名稱請參照髮型頁面標題右側標示的資料夾名稱。舉例來說,「ロングヘア ストレート(長髮 直髮)」的照片就儲存在[photo]資料夾中的[01]資料夾。

【關於圖像資料】
檔案形式:JPG
像素尺寸:約 2000px×1300 px
色彩模式:RGB
※圖像資料禁止擅自轉載

建議使用環境與注意事項

建議使用環境	Windows10 以上 MacOs 10.10 以上	
已確認可正常運作的瀏覽器環境	Google Chrome ・版本 97.0.4692.71(MacOs Monterey) ・版本 94.0.4606.81(Windows10)Safari ・版本 15.2(MacOs Monterey)	Internet Explorer 11 ・版本 20H2(Windows10)Microsoft Edge ・版本 97.0.1072.55(Windows10)Firefox ・版本 96.0(MacOs Monterey)

※在建議使用環境中打不開旋轉角度資料時,請確認或更新瀏覽器版本。
※旋轉角度資料或操作鍵沒有顯示出來時,請啟用瀏覽器的 JavaScript。

使用授權範圍與注意事項

收錄在本書及附贈 DVD-ROM 裡面的所有照片都能免費臨摹，購買本書的讀者可以隨意臨摹使用，不須標記出處來源就能用於商業或私人用途。本書禁止的不是臨摹，而是直接轉載照片的行為。此外也請不要臨摹刊載於本書中的插畫。

禁止事項

· 複製、散布、轉讓和轉賣照片資料。

· 直接使用或加工照片資料並上傳到網路上。

· 直接使用或加工照片資料，並用於商業用途、刊載於印刷物中。

· 參考照片仿畫或臨摹，並繪製成原創插畫或漫畫。

· 參考照片仿畫或臨摹，並在網路上公開繪製完成的插畫或漫畫。

· 參考照片仿畫或臨摹，並將繪製完成的插畫或漫畫刊載於同人誌或商業雜誌。

· 參考照片仿畫或臨摹，並利用繪製完成的插畫製作、販售商品。

· 在網路上公開照片。

· 加工照片並在網路上公開。

· 將照片刊載於同人誌、商業雜誌或印刷物中。

· 加工照片並刊載於同人誌、商業雜誌或印刷物中。

· 使用照片並製作成商品、進行販售。

· 使用加工後的照片製作成商品、進行販售。

· 複製 DVD-ROM 內容，免費送給他人、進行販賣。

· 將 DVD-ROM 內容上傳到網路上。

基礎知識
與實踐技巧

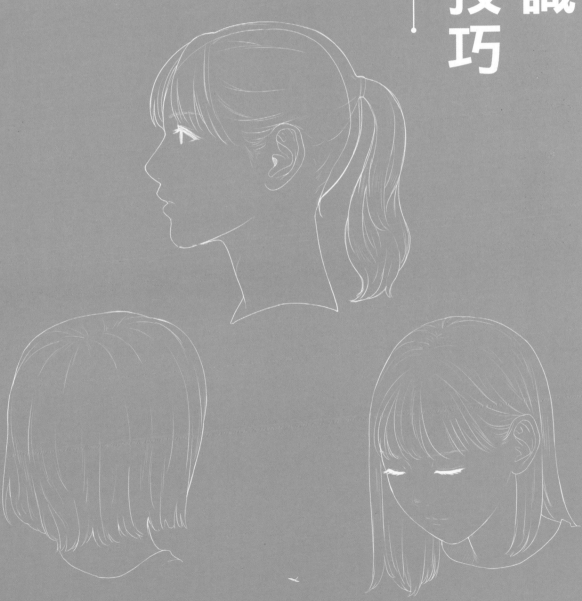

髮型根據長度、剪法、變化會有各式各樣的稱呼。在此分成長度、是否燙捲、變化出來的造型這三個種類，並解說各個髮型的名稱。

根據頭髮長度分類

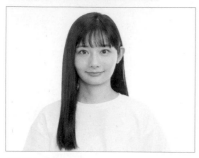

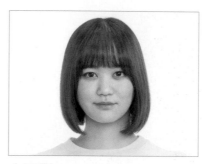

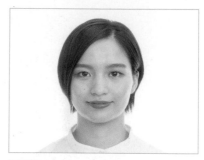

長髮

頭髮超過鎖骨的髮型就是「長髮」。髮尾未達胸部的長度稱為「半長髮」、「中長髮」，到腰部左右的長度稱為「超長髮」。

中短髮

頭髮長度是下巴下面到肩膀左右的髮型就是「中短髮」。長度是肩膀到鎖骨左右的髮型有時也會被分類為「長髮」和「中短髮」。

短髮

頭髮長度還不到下巴的髮型就是「短髮」。比照片裡的長度還要短，看得到耳朵的髮型稱為「超短髮」。

根據髮質分類

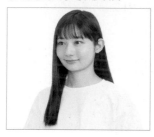

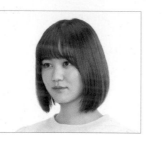

直髮

從髮際到髮尾呈直線條的頭髮稱為「直髮」。

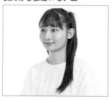

捲髮

像波浪一樣帶有彎曲弧度的頭髮稱為「捲髮」。捲髮要透過燙髮或使用髮捲、電棒捲來營造。

根據變髮造型分類

馬尾

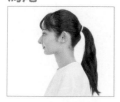

雙馬尾

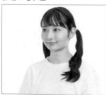

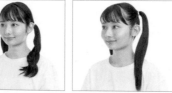

披肩雙馬尾

三股辮

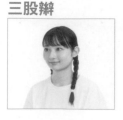

丸子頭

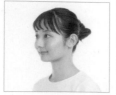

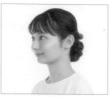

這是將頭髮綁起來、梳整頭髮，根據髮型設計形成的髮型分類。代表性的髮型有「馬尾」、「三股辮」、「丸子頭」等等，根據綁頭髮的位置和細微差異，也會營造出不同的印象。

頭部和頭髮根據區域、部位擁有各種名稱。在此要介紹參考照片描繪插畫時要先知道的基本用語。

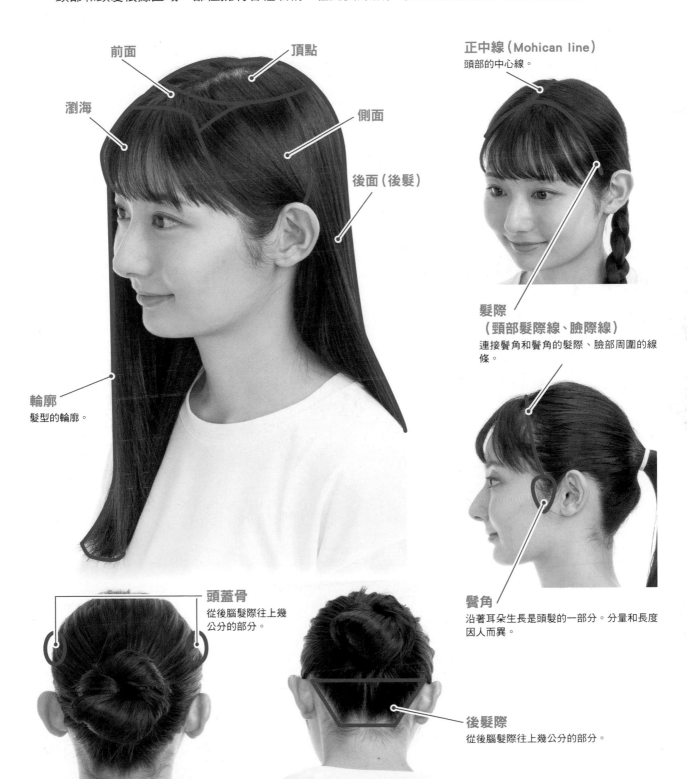

前面

頂點

瀏海

側面

後面（後髮）

輪廓
髮型的輪廓。

正中線（Mohican line）
頭部的中心線。

髮際
（頸部髮際線、臉際線）
連接鬢角和鬢角的髮際、臉部周圍的線條。

鬢角
沿著耳朵生長是頭髮的一部分。分量和長度因人而異。

頭蓋骨
從後腦髮際往上幾公分的部分。

後髮際
從後腦髮際往上幾公分的部分。

※這裡劃分的區域和重點只是一個大致標準。實際上根據髮型和人物的骨骼，位置和範圍會有所改變。

一般而言成人女性的頭髮根數大約是 10 萬根。這 10 萬根是如何生長形成髮流的呢？先來理解粗略的髮流與生長方式吧！

關於頭髮的生長方式

頭髮從一個毛穴中會長出 2～3 根頭髮，1cm 見方的範圍大約會長出 150 根頭髮。雖然因人而異，但一個月大約長 1cm，一天平均掉髮根數是 50～100 根左右。

關於髮旋

髮旋是頭頂的頭髮長成螺旋狀的部位。多數人的髮旋數量是一個，有人是有兩個到數個，也有人沒有髮旋。螺旋的旋轉方向有順時針和逆時針這兩種，這也會因人而異。

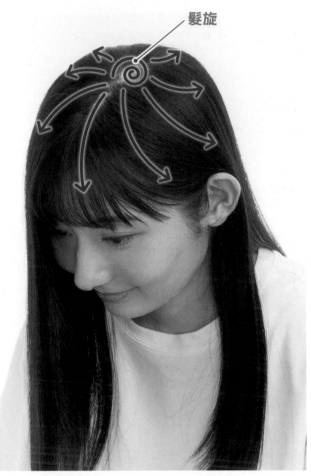

在這張照片中，髮旋的旋轉方向是逆時針。因此瀏海方向也是稍微從右往左。

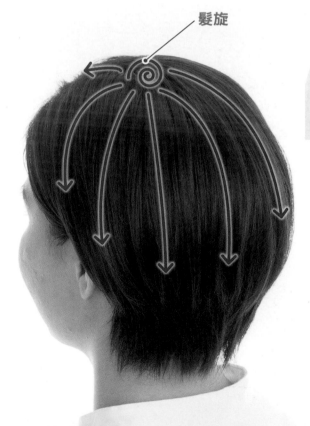

這是從後腦看到的髮流。觀察一下頭髮是從哪裡長出來？髮尾落在哪個地方吧！

關於髮流

髮旋雖然像是決定髮流中心點一樣的東西，但頭髮並不是從髮旋這一個點長出來的。頭髮是從整個頭皮，以髮旋為中心長成放射狀。

在此就從頭髮或髮型的相關專門用語中，精選一些描繪插畫時事先知道會很有幫助的東西。

不對稱

指左右不對稱的髮型。左右兩邊頭髮長度不同，輪廓有差異。和對稱（左右對稱的髮型）相比之下，較容易展現有個性的印象。

盤髮

指為了看到後髮際，將頭髮綁在後腦或頭頂位置的髮型。本書介紹的「馬尾」、「丸子頭」、「雙馬尾」都符合這種髮型。

下區

以兩邊太陽穴連起來的線條將頭部劃分成上下兩區時的下方區域。

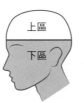

側中線

將頭部劃分成前後兩區的線條。以兩耳後方一帶為起始點，通過黃金點前面區域的線條。前方的頭髮會形成往前的髮流，後方頭髮會形成往後的髮流。

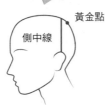

黃金點

側中線

重量

指頭髮的重量感，在髮型中主要表示重心的位置。舉例來說，「鮑伯頭」就是髮量顯多且隆起的部分處於較高的位置。

上區

以兩邊太陽穴連起來的線條將頭部劃分成上下兩區時的上方區域。

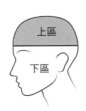

剪髮線

指頭髮切口或髮尾線條。

空氣感

指宛如纏繞著空氣，頭髮很蓬鬆的氛圍、質感。也稱為「輕盈感」。

髮束感

頭髮呈現一束一束的狀態。塗上造型用品，營造出很多細緻髮束就稱為「呈現出髮束感」。

旁分

將頭髮的分線往兩旁梳整，或指那個位置。

對稱

指左右對稱的髮型。左右兩邊頭髮的長度和輪廓是相同的狀態。

區隔

指美髮師弄頭髮時將頭髮區分部位，或是區分出來的那個範圍。

中分

將頭髮從正中央分線。將額頭髮際中央經過正中線到後髮際的頭髮分成左右對稱的狀態，或指那個位置。

垂髮

頭髮沒有往上紮，放下後看不到後髮際的髮型。在本書中，「長髮 直髮」、「長髮 捲髮」、「披肩雙馬尾」、「低髮髻」都符合這種髮型。

Dead Zone

後髮際或耳朵後面的部分。因為這個區塊不容易呈現頭髮的動態，所以取了這個名字。

分線

表示頭髮的分線、將頭髮分邊。有「中分」和「旁分」這兩種。

髮型

指髮型樣式或輪廓。

分區

事先將頭髮分成幾束固定起來。

前短後長

頭髮由後（後腦）往前（頭頂）慢慢變短的髮型。

前長後短

頭髮由後（後腦）往前（頭頂）慢慢變長的髮型。

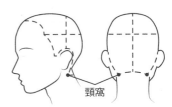

頸窩

頸窩

後髮際兩旁最下凹的部分。

唇線

從嘴唇兩端水平延伸的線條。要表現頭髮長度時會使用「配合唇線修剪」之類的說法。

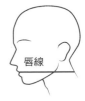

唇線

長度

指頭髮的長度。

在此要解說描繪插畫時要先知道頭部和頭髮的構造，描繪有魅力的畫作關鍵是這些我獨自研究的「頭髮畫法理論」。

有助於描繪插畫的分區

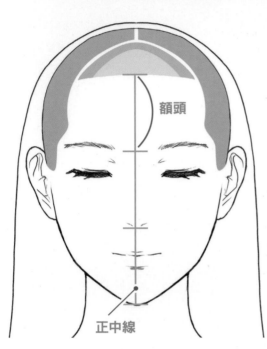

為了讓美髮師容易修剪頭髮，分成小部分再固定起來稱為「分區」，細分出來的部分稱為「區塊」。描繪插畫時也建議畫分好區塊再來掌握。

額頭寬度的大致標準是從頭髮髮際到下巴距離的三分之一。如果是年輕人和成人，從下巴到鼻子下面、鼻子下面到眉心、眉心到頭髮髮際大致是一樣的比例。幼兒和小孩的話，比例會有所不同，請注意這一點。

點與線

正中線：通過身體正中央的線條。在本書中是將通過臉部、頭部正中央的線視為正中線。
頂點（TP）：位於頭部最高位置的點，是從耳朵較高位置往頭頂方向的點。從耳朵到頭頂的這條線也稱為「側中線」。
後部點（BP）：通常是後腦最突出的部分。特徵就是包含日本在內的亞洲圈國家，和其他幾個國家相比之下，這個點都是較不突出的。此處的解說是將包含頭髮的部分視為BP。
黃金點（GP）：從下巴和耳朵上面往上延伸的線與正中線交會的點。也是從 TP 和 BP 相交成直角的部分傾斜 45 度之處。
※在插畫中是強迫讓黃金點吻合位置。一般認為頭髮綁在這個位置會很美麗，但筆者覺得再下面一點會比較美（請參照 P21 的馬尾項目）。

區域

前面：以額頭髮際作為底邊形成的三角形，此處會成為瀏海部分。出乎意料的是，如果小小的、有蟑螂鬍等情況時，這個三角形就會變大。
側面：除了前面之外的頭部前半部分。
後面：後腦上方、GP（黃金點）附近。也稱為「頭頂（crown）」。
後髮際：從後腦髮際往上幾公分的部分。

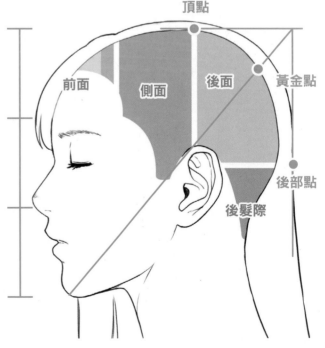

※這個區塊劃分是以個人的解釋來進行。

除了髮旋之外，也要意識到分區再描繪

在解說頭髮畫法的教科書中，大多會寫到「要意識到髮旋再描繪」，但建議大家要有更進一步的深入理解。的確髮旋是頭髮捲成漩渦狀，看起來也像是頭髮的中心，但以髮旋為中心來描繪的話，瀏海髮量就會變多，整體的頭髮容易蓬得圓圓的。此外這個理論也有不容易描繪各式各樣髮型的困難之處。

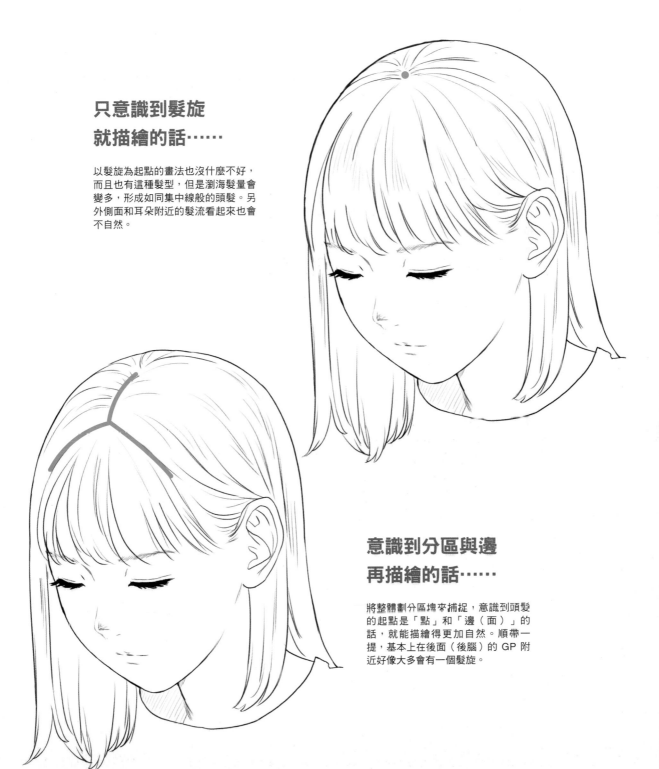

只意識到髮旋
就描繪的話……

以髮旋為起點的畫法也沒什麼不好，而且也有這種髮型，但是瀏海髮量會變多，形成如同集中線般的頭髮。另外側面和耳朵附近的髮流看起來也會不自然。

意識到分區與邊
再描繪的話……

將整體劃分區塊來捕捉，意識到頭髮的起點是「點」和「邊（面）」的話，就能描繪得更加自然。順帶一提，基本上在後面（後腦）的 GP 附近好像大多會有一個髮旋。

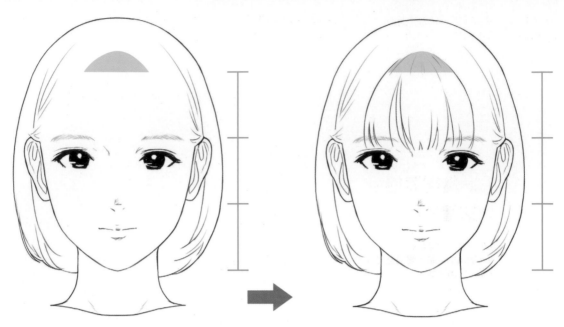

瀏海是由前面部分長出來的頭髮構成的,關鍵就是髮際會呈現三角形。頭部是個球體,所以這個三角形從正面觀看時,看起來會稍微歪歪的。

要意識到瀏海是從三角形的頂點和上面兩個邊長出來的再進行描繪。寬度可以設定成從黑眼珠邊緣到眼角附近。

蟑螂鬚

沒有瀏海時

如果是沒有瀏海的髮型,要將邊作為頭髮起點來描繪。下圖的情況是髮際和分線變成邊,即使是分線從正中線偏離的情況,只要意識到這個邊,就能畫得很自然。

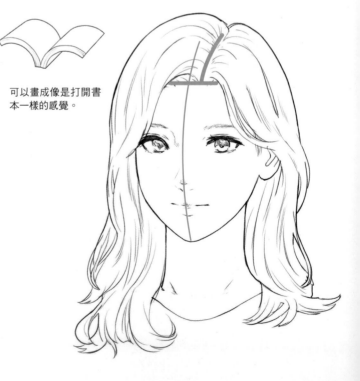

可以畫成像是打開書本一樣的感覺。

所謂的「蟑螂鬚」就是從三角形外側長出頭髮的感覺。範圍是落在眼角到耳朵旁邊這個區域。從正面觀看時,如果是遮住眉毛邊緣的位置就會很協調。描繪後面提到的姬髮式(日本平安時代流傳於貴族之間的髮型,具體而言就是後方留長,前方瀏海在眼眉的高度水平剪齊,臉頰兩側的頭髮則剪短到下巴的位置。)等髮型時,要記住蟑螂鬚不是從前面延伸,要以從側面延伸出來的感覺來捕捉。

側面的畫法

側面頭髮會根據撥到前面，或是在後面綁起來等髮型飄動。範圍會因為瀏海的三角形大小而改變，若以看到瀏海前面的頭部前半部來捕捉描繪的話，就很容易理解。

只意識到髮旋
就描繪的話⋯⋯

以髮旋為起點來描繪的話，會突顯頭頂和瀏海的髮量，變成整體而言帶有沉重印象的髮型。

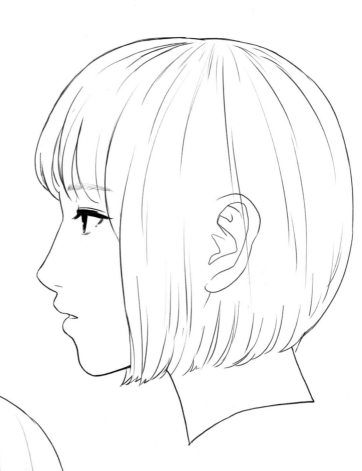

意識到分區與邊
再描繪的話⋯⋯

將整體劃分區塊來捕捉描繪，意識到頭髮的起點是「點」和「邊（面）」的話，頭頂和瀏海的髮量就會減少，營造出俐落的印象。

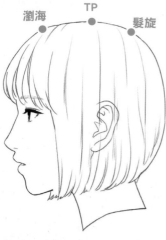

髮型是姬髮式時

以頭髮從頭頂的「邊」流洩下來的感覺來描繪的話，就會形成自然的作品。

瀏海　　TP　　髮旋

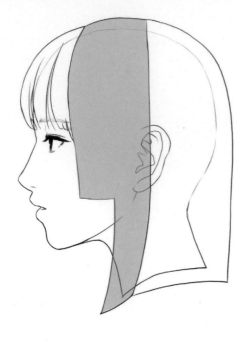

TP 是頭部中最高的點，但觀察頭蓋骨的話，就會知道並不是像山一樣隆起，幾乎是水平的。瀏海～TP～髮旋這一區，最好可以描繪出像平緩山丘一樣的感覺。

側面局部或全部都是水平的。

後髮際的畫法

從耳朵後面到後髮際的區域，即使透過照片也是很難觀察的部分。描繪插畫時容易搞錯的，就是耳朵後面這一帶。耳朵和髮際沒有接觸到，而且會露出肌膚。
後髮際的形狀因人而異，例如 W 形、U 形等等，畫成插畫時畫大一點，使肌膚顏色融為一體，就會營造出自然的畫面。

容易出現「後髮際＝後頸」這種想法，但正確來說，後頸是指脖子後面部分。

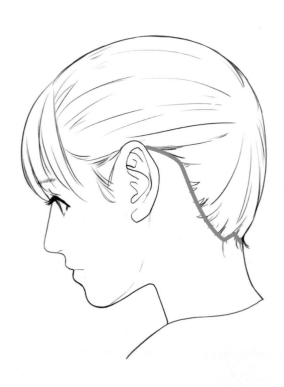

後面（後腦）的畫法

包含日本人在內的亞洲人，他們的頭蓋骨和其他幾個國家相比，後腦的隆起程度都是較輕微的。因此利用髮型的分量來掌握平衡的話，就能畫出美麗的後腦（請參照右圖的比例）。但是頭頂在考慮比例時不包含髮型。

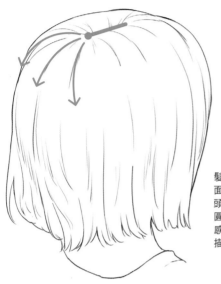

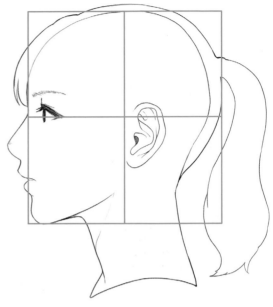

髮旋很多時，會落在後面的 GP 附近。後面的頭髮是以髮旋為中心的圓形長出來的，以這種感覺去捕捉，就很容易描繪。

東方人和西方人的頭蓋骨形狀有所差異。參考照片描繪插畫時，要考慮模特兒的國籍和拍照當下的時代。

馬尾的印象差異

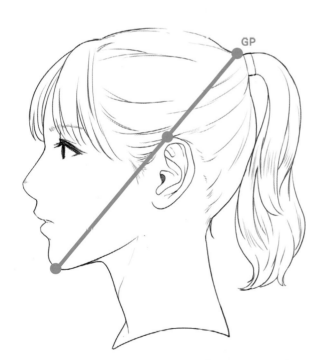

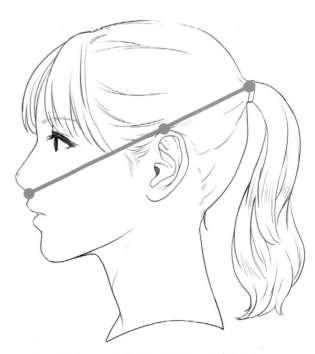

馬尾若綁在 GP 的位置，就是所謂的「高馬尾」髮型，會形成朝氣蓬勃的印象。

馬尾綁在連接鼻翼和耳朵上方的延長線上，或是連接嘴角和耳朵上方的延長線上，就能畫出給人冷靜印象的馬尾。

Drawing by 宗像久嗣

360度
髪型圖鑑大全

長髮 直髮

　　這是標準的長直髮。分線稍微偏向臉部左側，但以插畫形式描繪時，可以描繪在正中線上面。為了避免出現平面化的感覺，關鍵就是要仔細觀察頭髮光澤和反射再描繪。

PICK UP ①

特地只露出單側的耳朵。想要兩邊都遮起來時，就反轉照片再使用吧！想要露出兩邊的耳朵時，也一樣反轉照片再使用。

像這張照片一樣是空氣瀏海時，要以比例為基準來掌握額頭髮際的位置。沒有意識到髮際位置，畫出來的額頭就會寬得很離譜。

PICK UP ②

這是常在漫畫或插畫使用的臉部方向。仔細觀察攏到左臉耳後的頭髮及從耳朵到後面的髮流吧！

這裡要注意貼在右側臉頰的髮量感。此外頭髮內側容易變暗，所以畫成插畫時，和背景色融為一體的話就會呈現出透明感。

想要描繪看得到臉頰一帶的這種構圖，發現相當困難，容易多畫出瀏海的部分，但透過照片來確認的話，就不會畫得那麼突出。

要注意順著後腦弧度的髮流。稍微看得到右側的頭髮，因此能感受到臉部的縱深。

PICK UP ④

臉部要被頭髮遮蓋到什麼程度？要露出多少程度？這些都仔細觀察一下吧！

終究只是這張照片的範例，但透過照片可以知道流洩到肩膀前面的頭髮是從後面頭髮過來的。

以插畫形式描繪時，先畫出頭髮的話，有時就會不協調。可以掌握整體頭部的平衡後，再描繪頭髮。

	0度	30度	60度

俯視

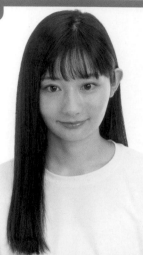 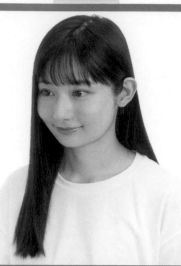 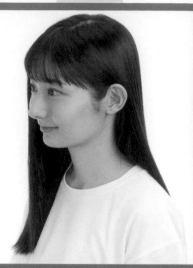

平視

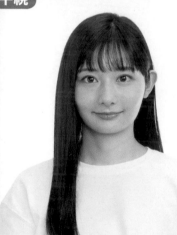 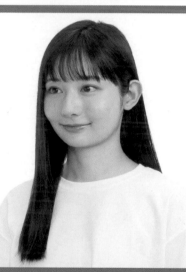 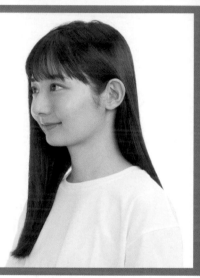

仰視

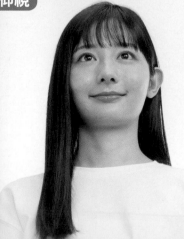 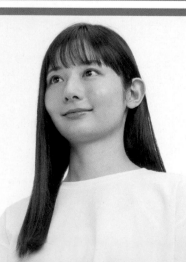 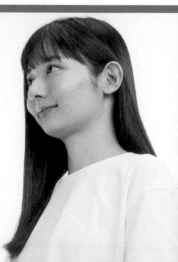

長髮 直髮

| 180度 | 210度 | 240度 |

俯視

平視

仰視

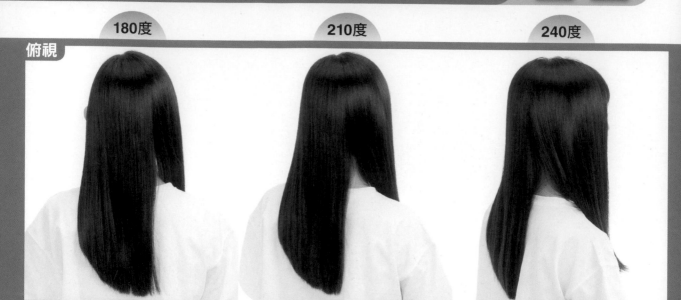

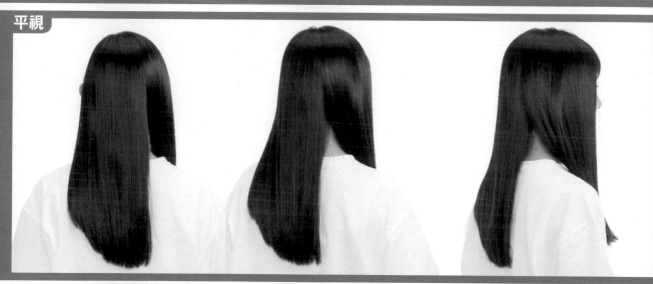

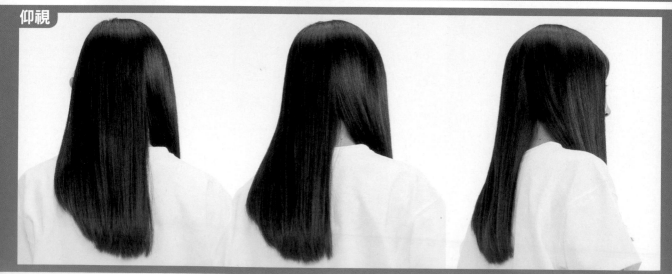

270度　　　　　　300度　　　　　　330度

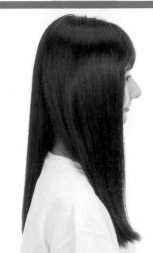
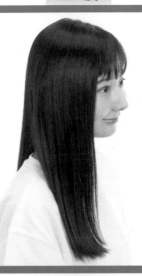
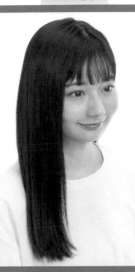

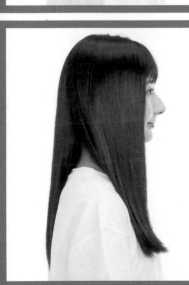
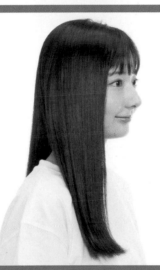
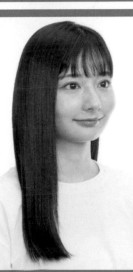

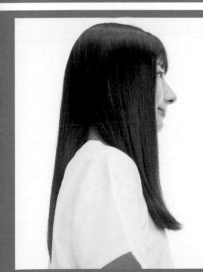
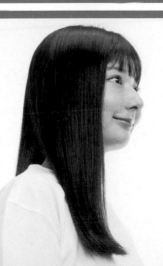
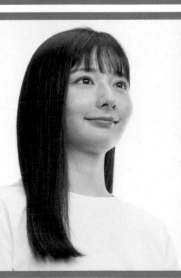

長髮 直髮 抓起頭髮的動作

　　這是在有風吹拂的場面也能使用的姿勢。稍微傾斜脖子，就能在頭髮上呈現出動態感。雖說是傾斜脖子，但真正傾斜的是臉部，脖子的動作沒有那麼大，這一點也要特別注意。

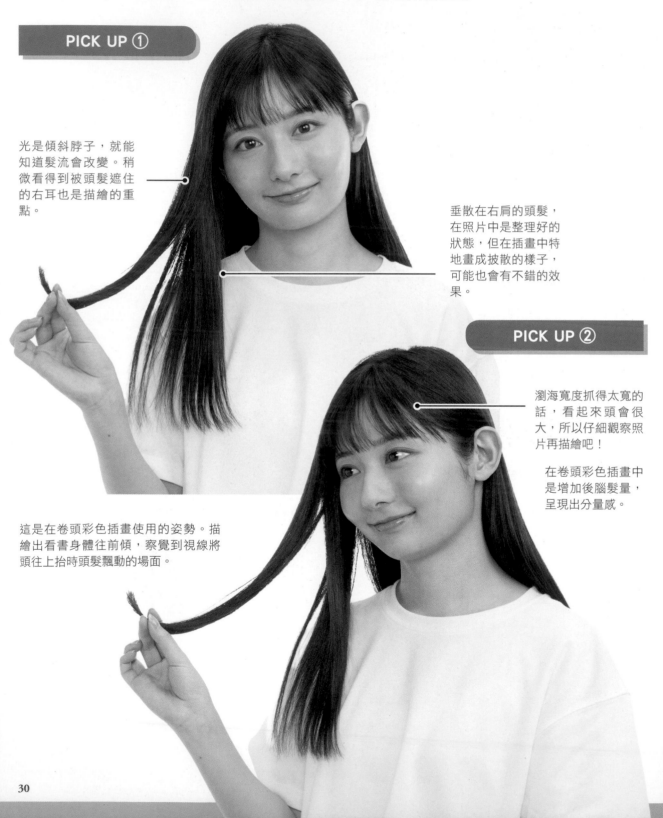

PICK UP ①

光是傾斜脖子，就能知道髮流會改變。稍微看得到被頭髮遮住的右耳也是描繪的重點。

垂散在右肩的頭髮，在照片中是整理好的狀態，但在插畫中特地畫成披散的樣子，可能也會有不錯的效果。

PICK UP ②

瀏海寬度抓得太寬的話，看起來頭會很大，所以仔細觀察照片再描繪吧！

　　在卷頭彩色插畫中是增加後腦髮量，呈現出分量感。

這是在卷頭彩色插畫使用的姿勢。描繪出看書身體往前傾，察覺到視線將頭往上抬時頭髮飄動的場面。

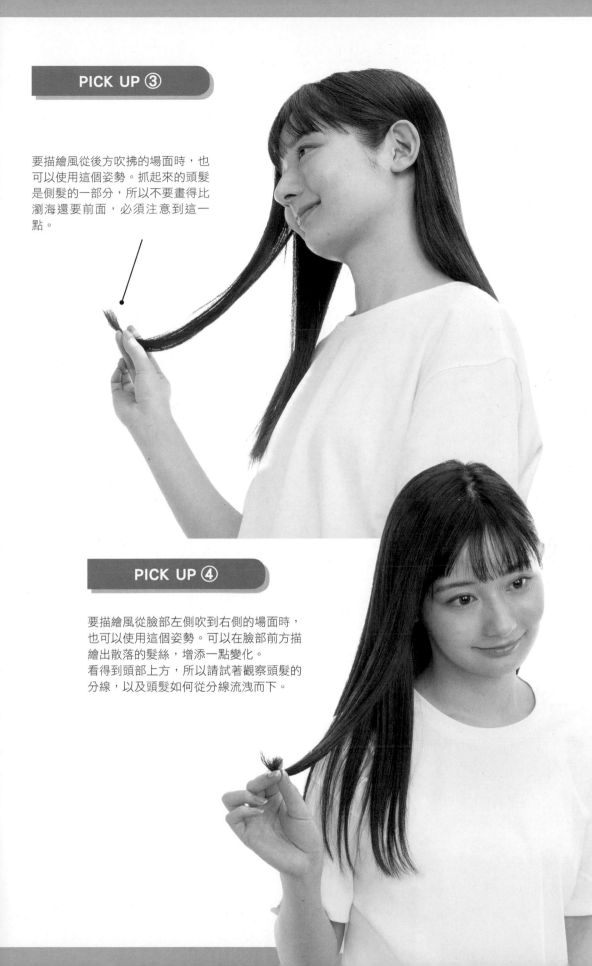

要描繪風從後方吹拂的場面時，也可以使用這個姿勢。抓起來的頭髮是側髮的一部分，所以不要畫得比瀏海還要前面，必須注意到這一點。

PICK UP ④

要描繪風從臉部左側吹到右側的場面時，也可以使用這個姿勢。可以在臉部前方描繪出散落的髮絲，增添一點變化。
看得到頭部上方，所以請試著觀察頭髮的分線，以及頭髮如何從分線流洩而下。

	0度	30度	60度

俯視

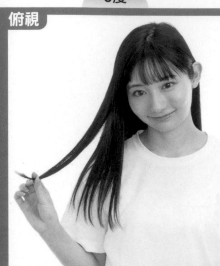 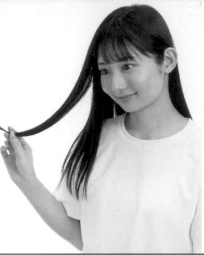 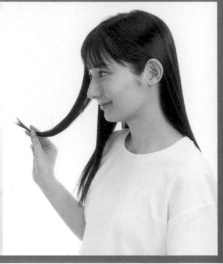

平視

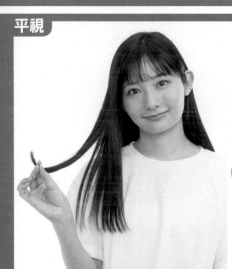 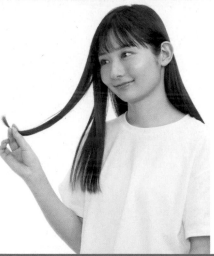 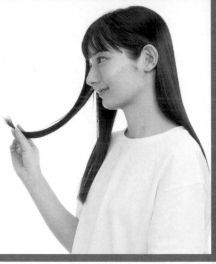

仰視

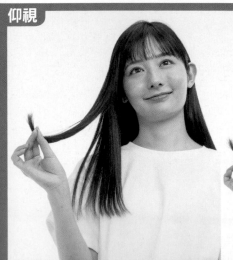 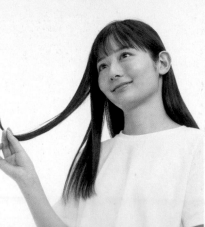 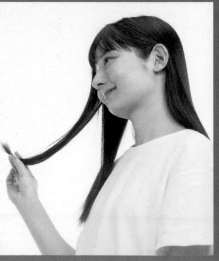

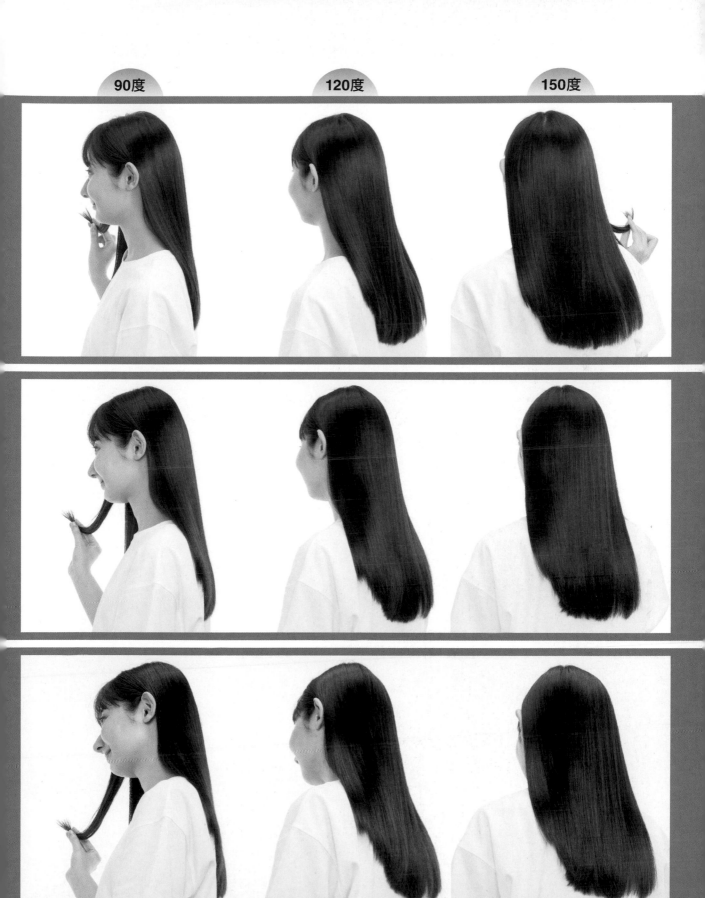

90度　　　　　120度　　　　　150度

	180度	210度	240度

俯視

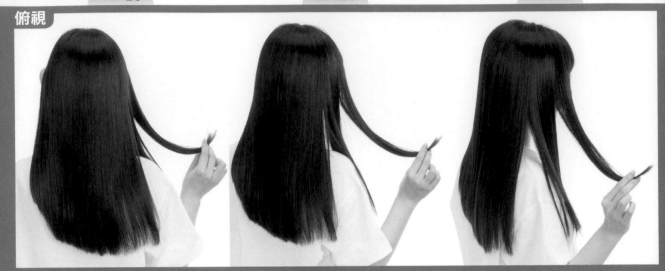

平視

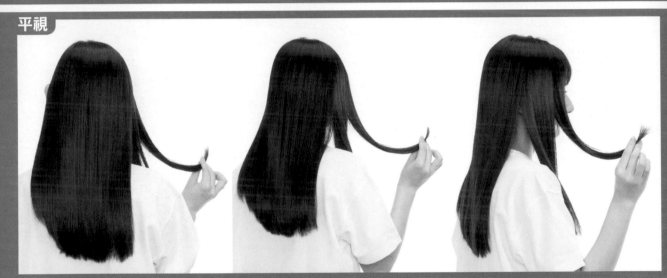

仰視

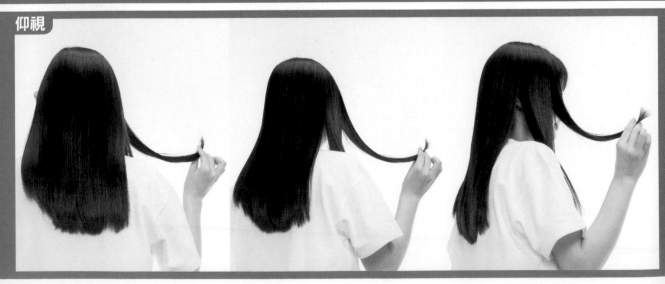

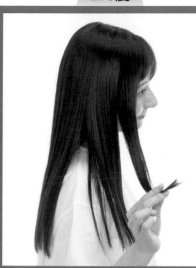
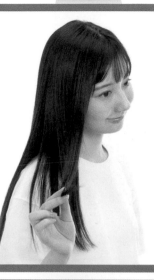
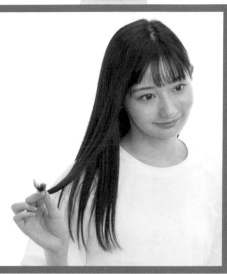
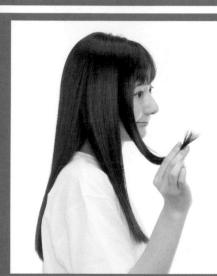
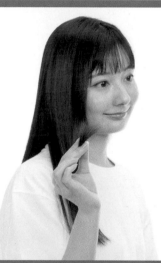
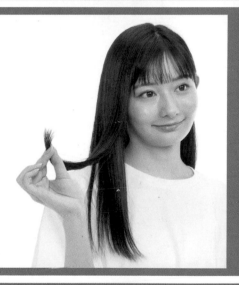
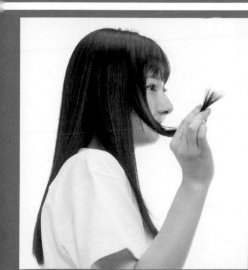
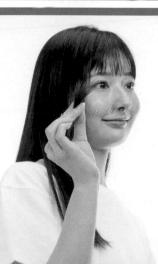
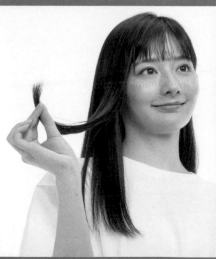

長髮 直髮 頭往下的動作

　　這是可以用於煩惱場面或告白場面的姿勢。是較難看到臉部的構圖,所以可以先畫出頭部,再透過髮流表現頭部的弧度。

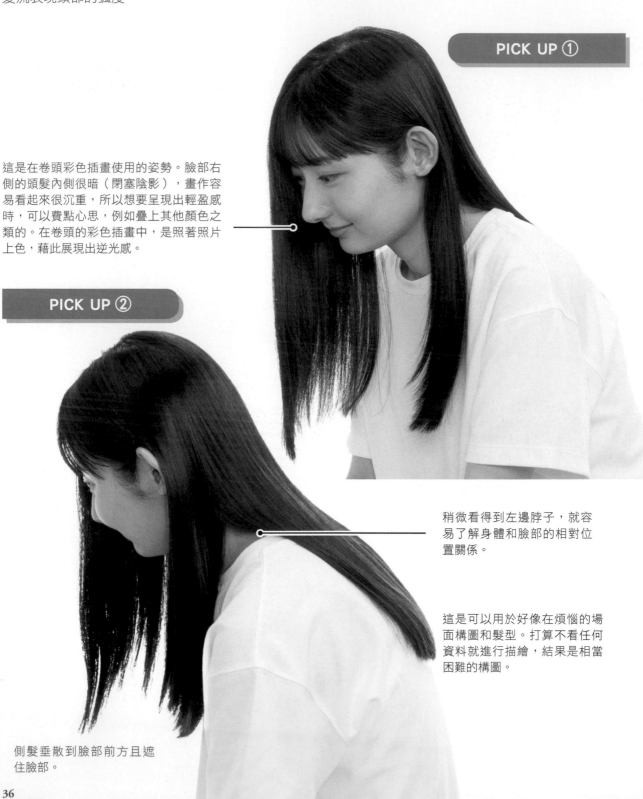

PICK UP ①

這是在卷頭彩色插畫使用的姿勢。臉部右側的頭髮內側很暗(閉塞陰影),畫作容易看起來很沉重,所以想要呈現出輕盈感時,可以費點心思,例如疊上其他顏色之類的。在卷頭的彩色插畫中,是照著照片上色,藉此展現出逆光感。

PICK UP ②

稍微看得到左邊脖子,就容易了解身體和臉部的相對位置關係。

這是可以用於好像在煩惱的場面構圖和髮型。打算不看任何資料就進行描繪,結果是相當困難的構圖。

側髮垂散到臉部前方且遮住臉部。

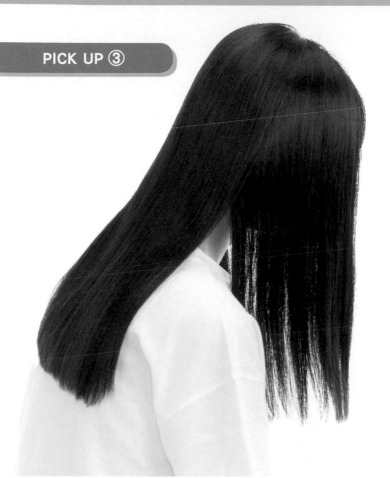

如果是像這張照片一樣看不到臉部的構圖，若沒有事先確實掌握髮流，看起來就會是平面的。試著仔細地審視、觀察照片吧！

這是看得到頭頂和髮旋的照片。後腦最好是以髮旋為中心來描繪。
分線不是筆直的，有時也會像照片這樣處理成鋸齒狀的髮型。在插畫中不用重現到這種程度，但要試著觀察頭髮變成一束一束的樣貌。

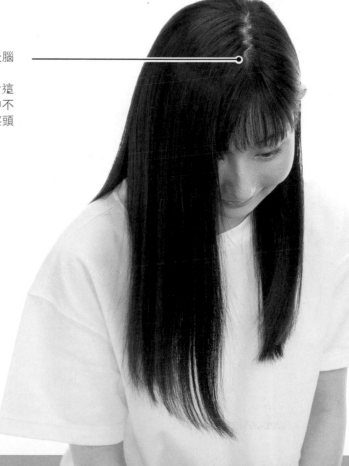

37

長髮 直髮 頭往下的動作

0度	30度	60度

俯視

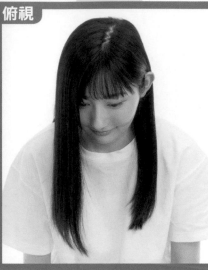 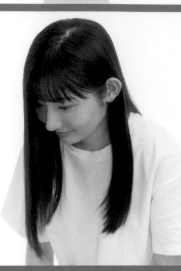 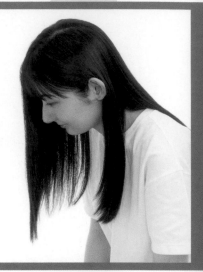

平視

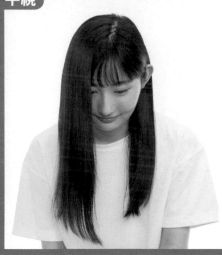 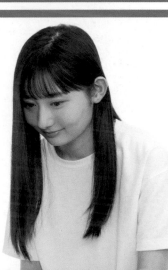 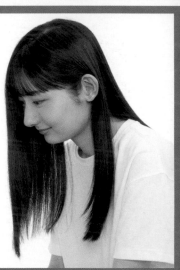

仰視

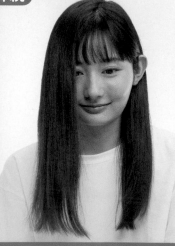 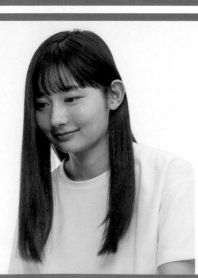 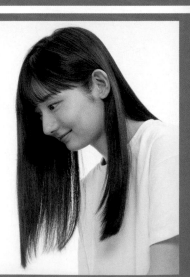

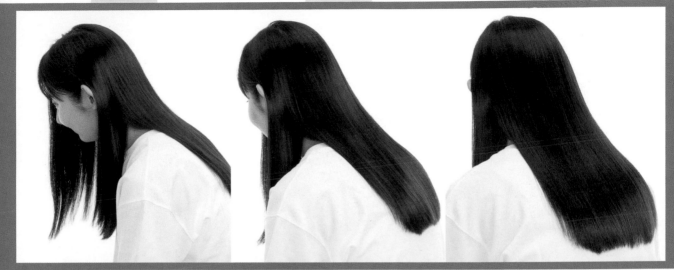

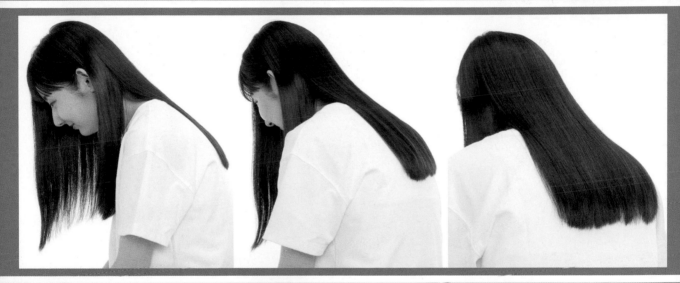

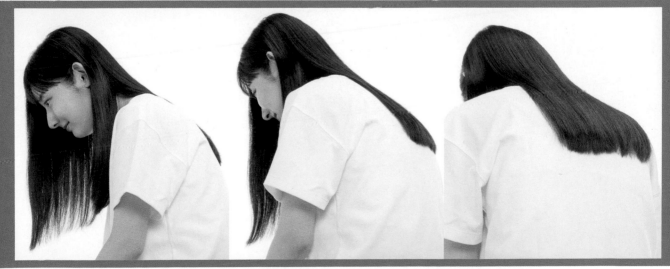

180度 **210度** **240度**

俯視
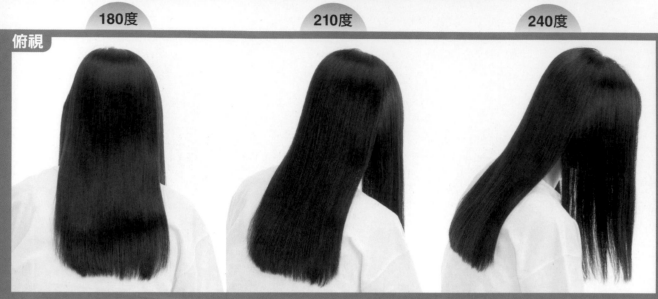

平視
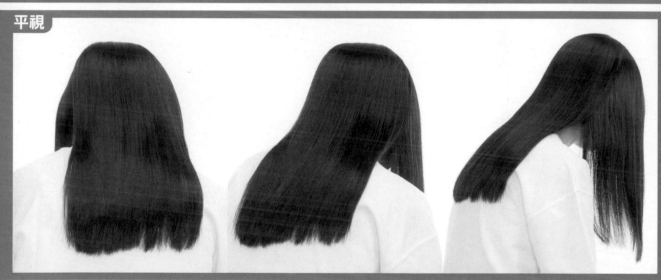

仰視
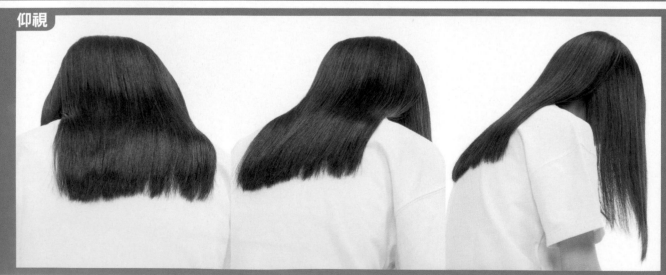

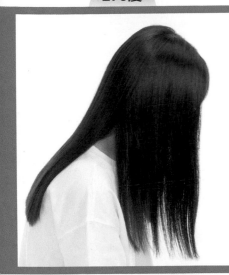
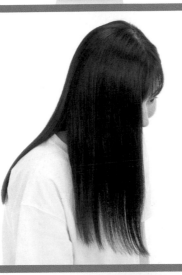
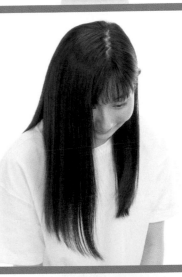

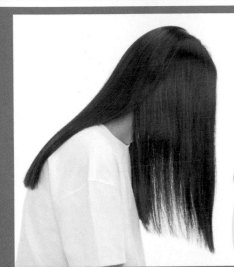
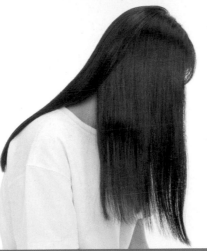
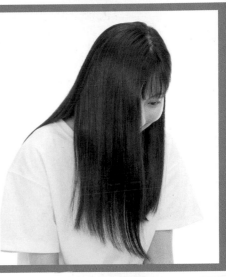

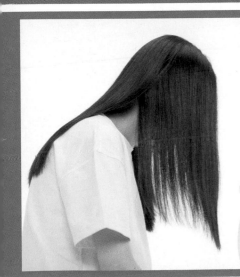
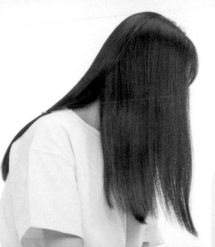
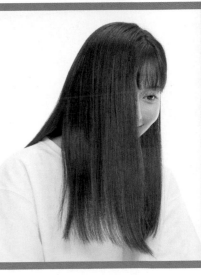

長髪 直髮 頭髮攏到耳後的動作

　　頭髮攏到耳後的動作在女性姿勢中特別受歡迎，應該很多人都想試著以插畫形式描繪出來吧！一定要臨摹各種角度的照片，描繪出有魅力的姿勢。

PICK UP ①

這是可以用於打招呼場面的照片。和 P24「長髮 直髮」不同，右側是將頭髮全部垂散到背部。

脖子後方在照片中看起來會形成陰影。但是在插畫中會以明亮顏色上色，或是使用背景色上色。觀察插畫時，也要試著注意這個區域。

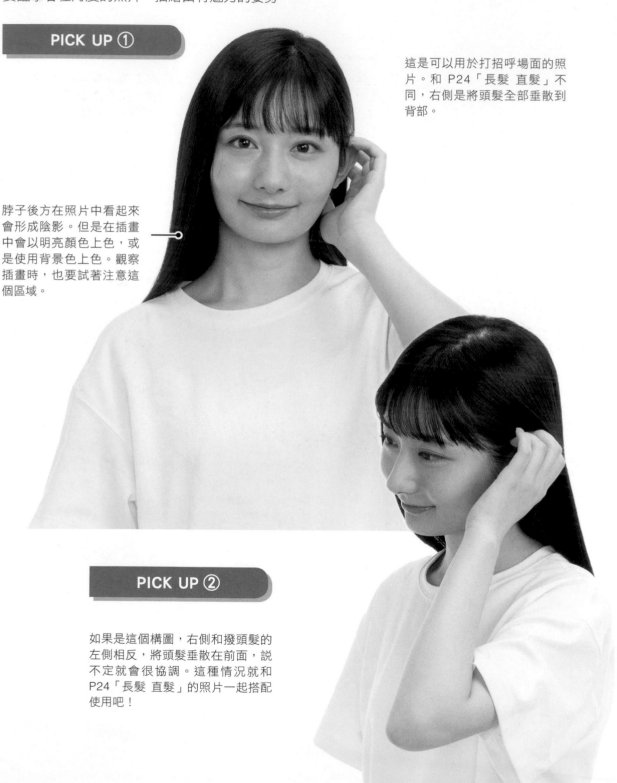

PICK UP ②

如果是這個構圖，右側和撥頭髮的左側相反，將頭髮垂散在前面，說不定就會很協調。這種情況就和 P24「長髮 直髮」的照片一起搭配使用吧！

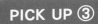

要注意手指導致頭髮局部隆起的部分以及髮流突然改變的區域。

在照片中看起來手指的動作較小,但畫成插畫時,只要將小拇指的角度改得稍微誇張一點,就能在整體呈現出動態。

這是能在打電話場面看到的照片。雖然是以左手撥弄頭髮,但從正後方觀看時,反而不太會露出耳朵。

因為舉起左手臂的影響,右肩是往下的。因此可以知道髮流也有所改變。
這種常有的表現在描繪插畫時也非常重要。

長髮 直髮 頭髮攏到耳後的動作

	0度	30度	60度

俯視

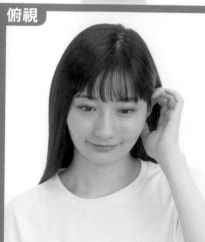 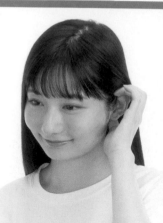 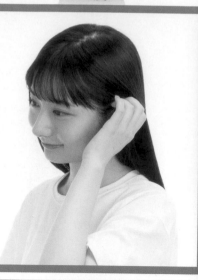

平視

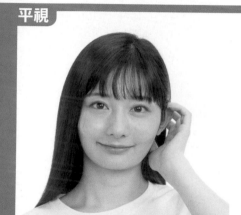 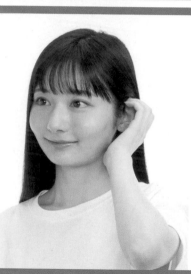 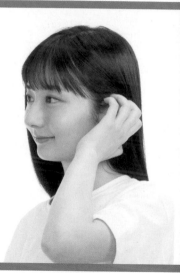

仰視

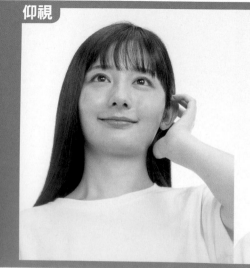 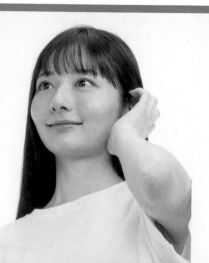 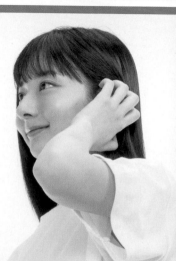

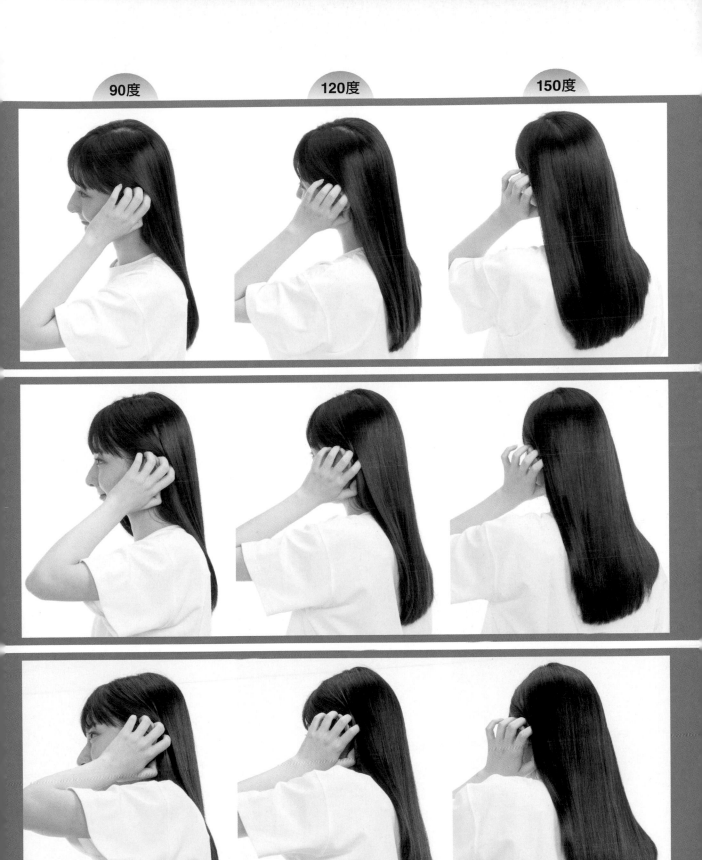

長髮 直髮 頭髮攏到耳後的動作

| 180度 | 210度 | 240度 |

俯視

平視

仰視

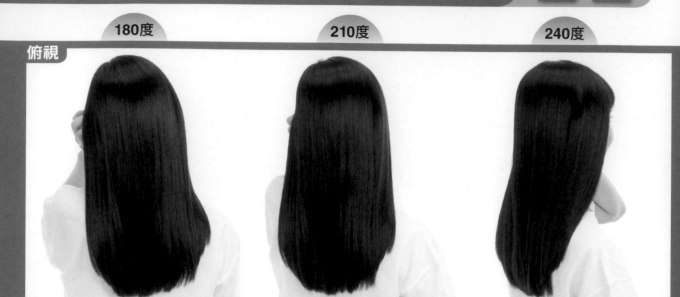
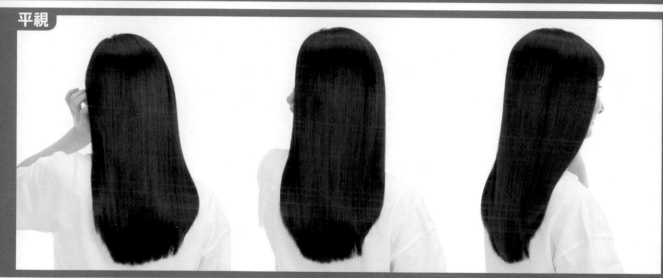
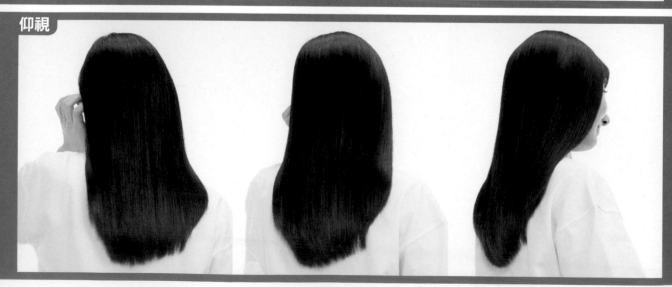

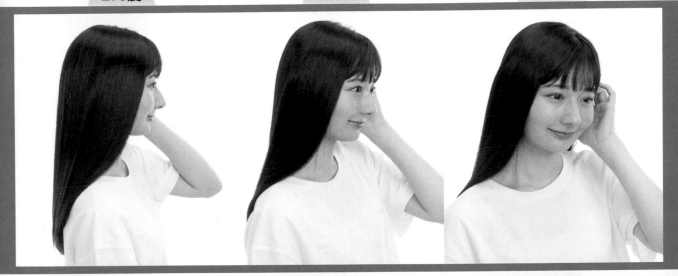

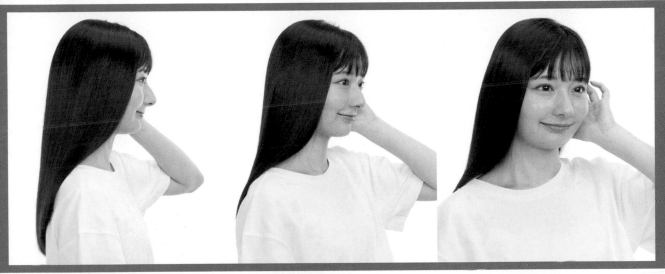

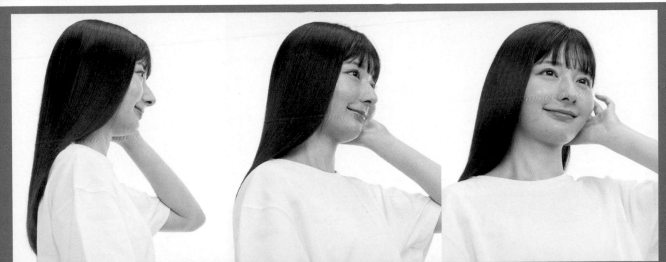

長髮 直髮 圍圍巾

　　雖然是經常在插畫中描繪的圍巾打扮，但描繪時有許多困難的地方，像是頭髮的蓬鬆感、以圍巾圍起來之處的髮流，或是圍巾皺皺的感覺。

PICK UP ①

從俯視角度觀看的這張照片，看不到垂散在側邊和後面的頭髮，所以看起來像是中短髮～短髮的髮型。

圍圍巾時要如何描繪格紋，也是很困難的地方。請務必臨摹照片中的圍巾圖案並活用。

PICK UP ②

頭髮因為圍巾的緣故聚攏在一起，所以耳朵是稍微露出來的。

左側輕輕垂散下來的頭髮是看起來可愛的關鍵。但是散落的髮絲若畫得太多，看起來會漫不經心，所以要畫少一點。

右側和左側相比之下，髮量稍微多一點、給人較沉重的印象。想要處理成兩邊都較沉重（或是較輕盈）時，請反轉照片再使用。

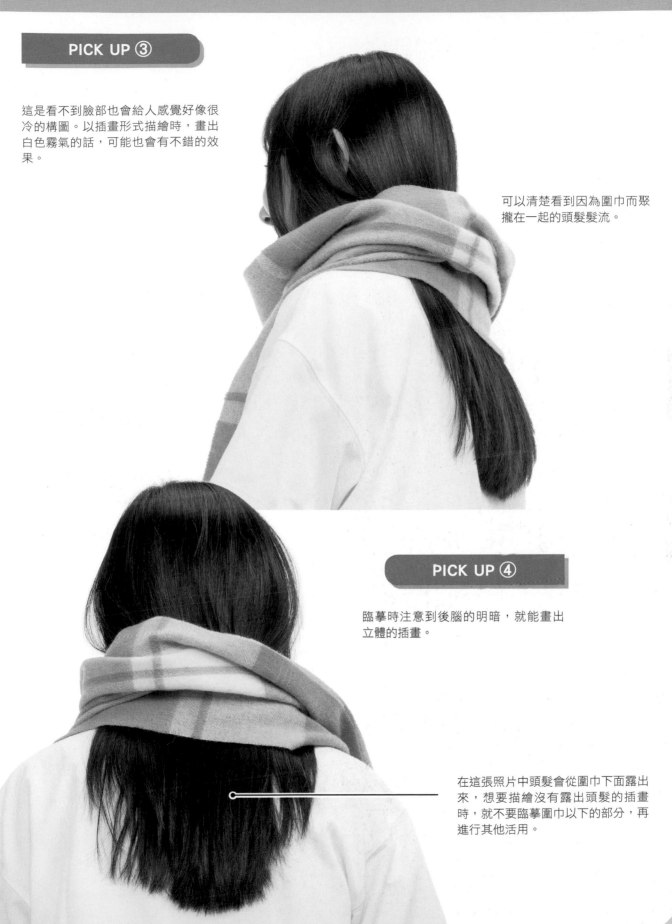

這是看不到臉部也會給人感覺好像很
冷的構圖。以插畫形式描繪時，畫出
白色霧氣的話，可能也會有不錯的效
果。

可以清楚看到因為圍巾而聚
攏在一起的頭髮髮流。

PICK UP ④

臨摹時注意到後腦的明暗，就能畫出
立體的插畫。

在這張照片中頭髮會從圍巾下面露出
來，想要描繪沒有露出頭髮的插畫
時，就不要臨摹圍巾以下的部分，再
進行其他活用。

| 0度 | 30度 | 60度 |

俯視

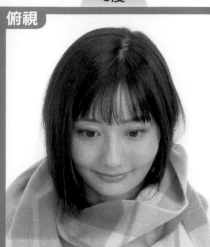 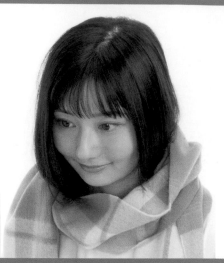 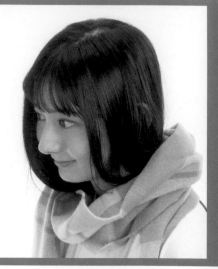

平視

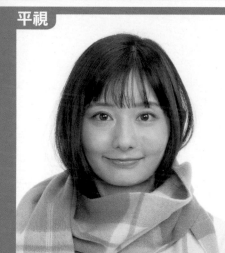 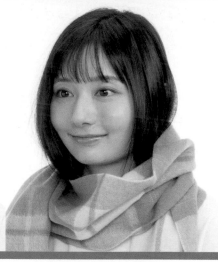 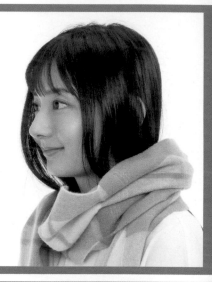

仰視

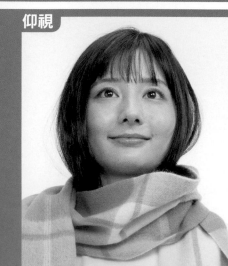 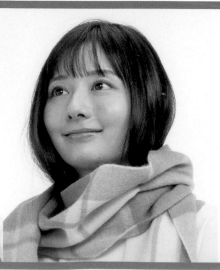 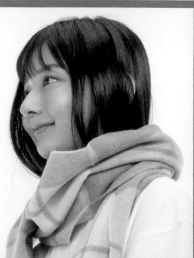

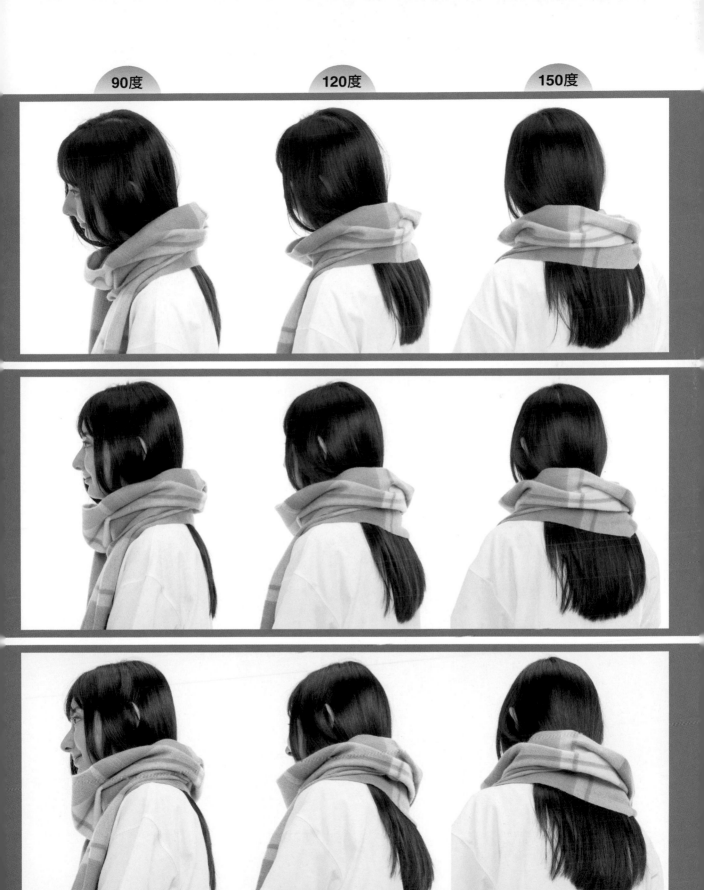

| 180度 | 210度 | 240度 |

俯視

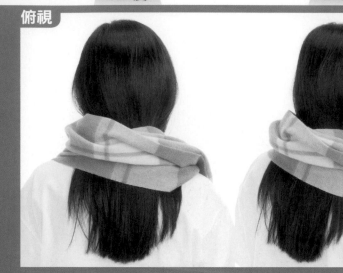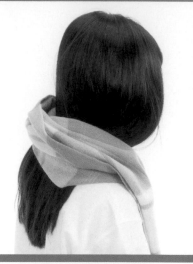

平視

仰視

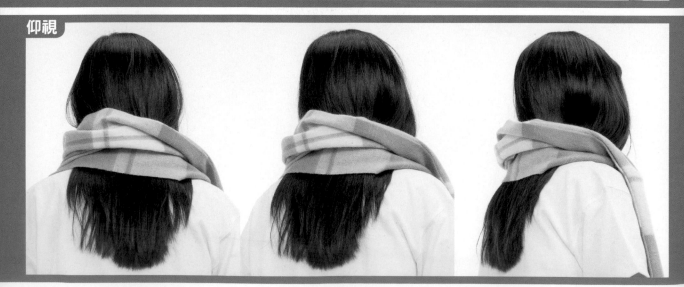

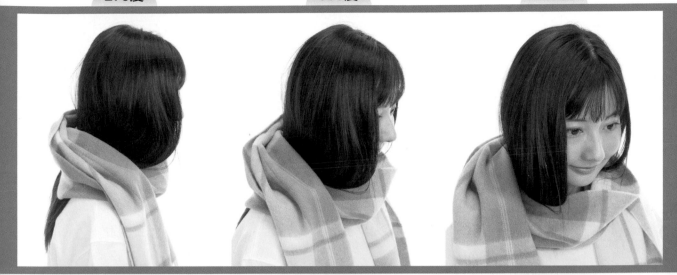

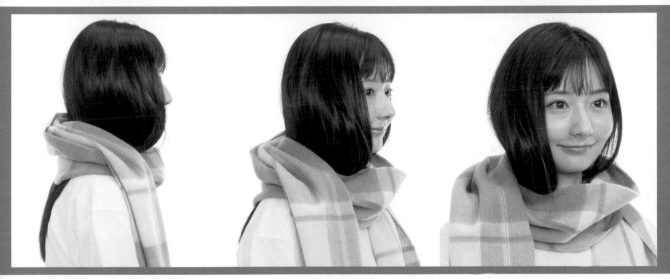

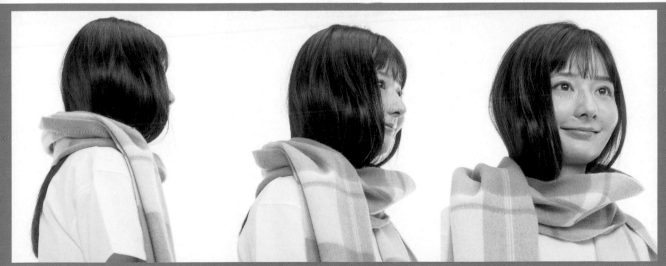

長髮 捲髮

整體長度的三分之二是微捲的髮型很適合成熟的角色。仔細觀察捲髮的光澤和捲度再描繪插畫吧！

PICK UP ①

過於仔細地捕捉捲曲部分的話，就容易形成雜亂的印象。關鍵就是以大片髮束的感覺來捕捉描繪。

看得到右側脖子，而且有些許光線照射。試著和 P24「長髮 直髮」比較看看吧！

因為頭髮是捲曲的，所以可以從縫隙中看到背景和衣服等要素。畫成插畫時好好地描繪出這個縫隙，就能呈現出頭髮的蓬鬆感和輕盈感。

PICK UP ②

沒有捲曲的上方可以跟 P24「長髮 直髮」一樣，以相同方式來描繪。

臉部右側的頭髮捲曲形成縫隙，所以給人一種開朗的印象。

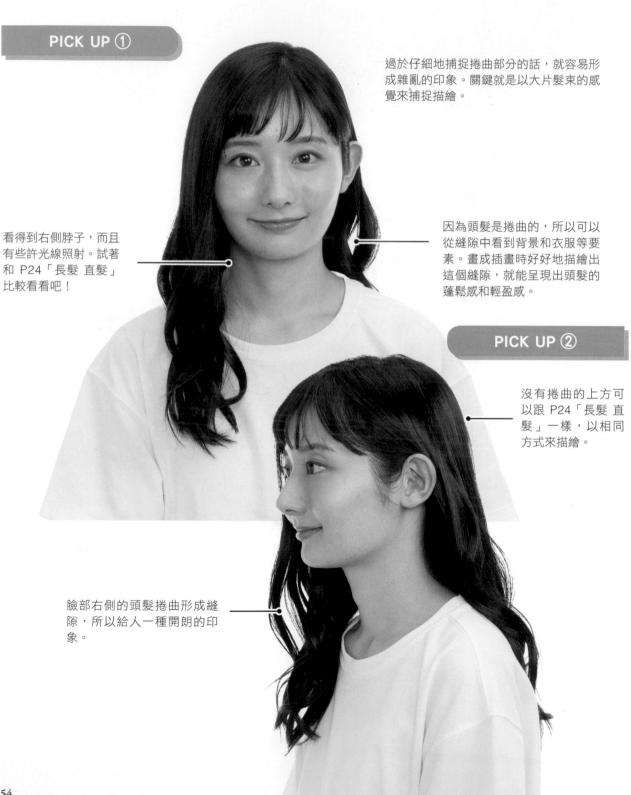

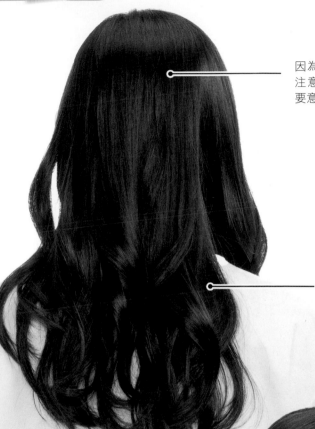

PICK UP ③

因為會受到捲髮髮量的影響，在此要注意的就是避免頭部上半部變大，也要意識到整體的輪廓。

臨摹照片時除了照著捲曲部分描繪，還要試著研究頭髮光澤感、髮尾外翹的情況。

PICK UP ④

垂散在左後方的頭髮比 P24「長髮直髮」更清楚。在這張照片中因為強調髮束感，所以畫成插畫時可以增添一些纖細的頭髮。

臨摹照片描繪插畫時，有時會覺得有點美中不足。在這種情況下，相較於真實感，要以「出色亮眼的插畫」為優先考量來增添線條。

| | 0度 | 30度 | 60度 |

俯視

 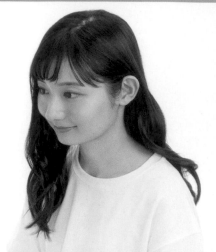 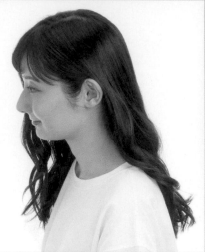

平視

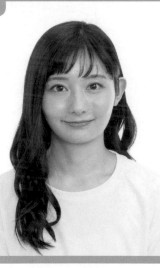 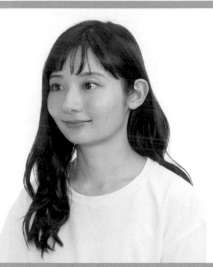 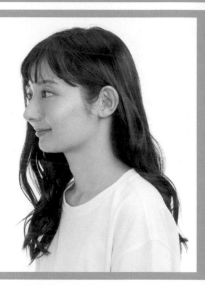

仰視

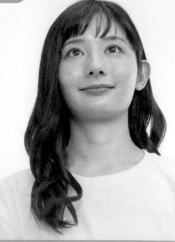 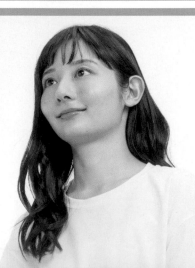 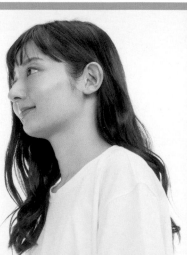

180度	210度	240度

俯視

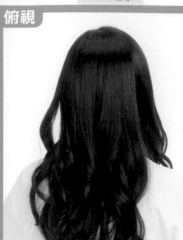 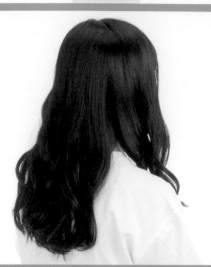 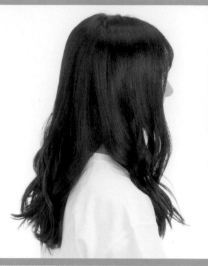

平視

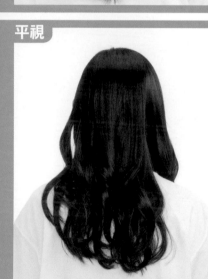 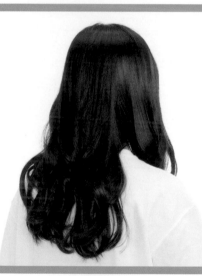 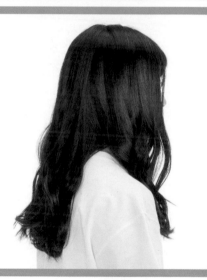

仰視

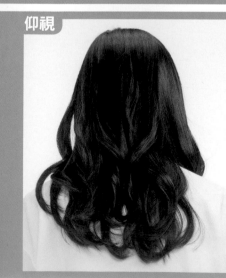 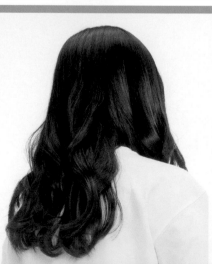 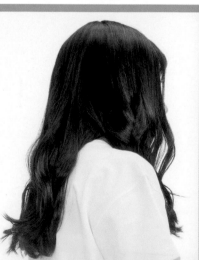

270度	300度	330度

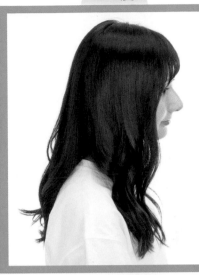 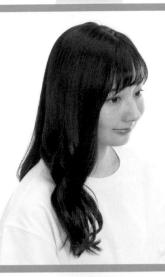 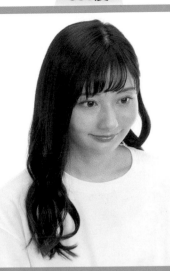

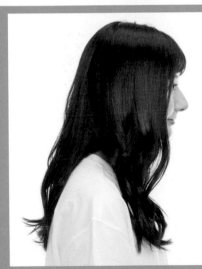 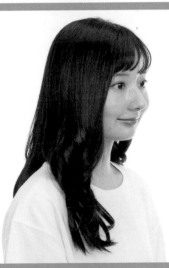 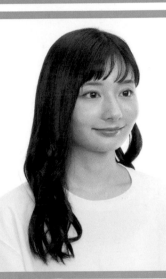

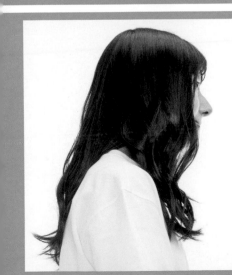 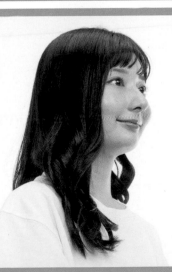 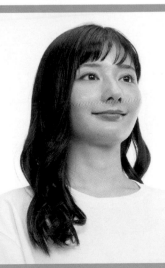

長髮 捲髮 撥弄頭髮的動作

　　這是會讓人忍不住心跳加速的動作。要注意纏繞在指間的頭髮、用手撥弄之處的捲髮髮流。有的角度也可以使用於為難苦惱的場面。

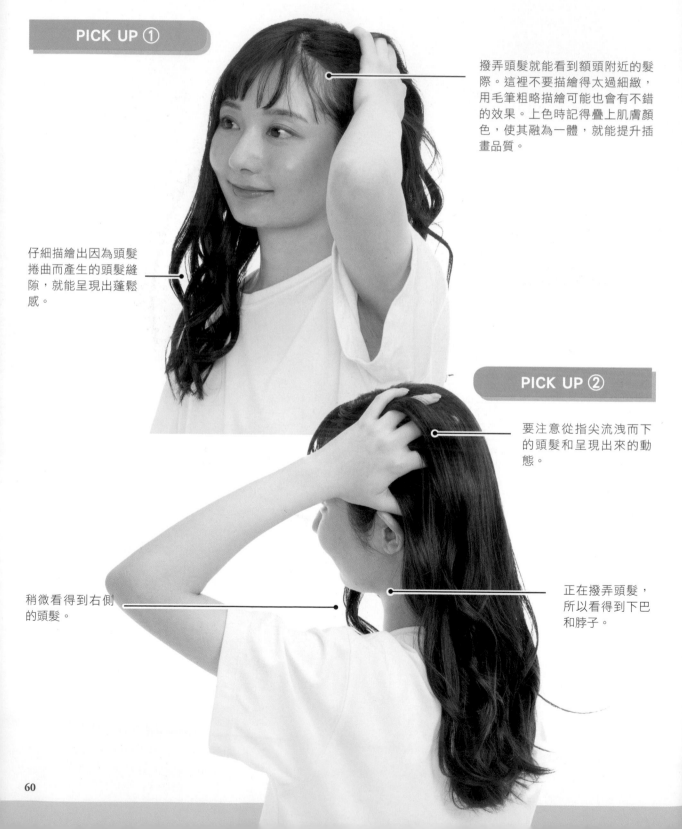

PICK UP ①

撥弄頭髮就能看到額頭附近的髮際。這裡不要描繪得太過細緻，用毛筆粗略描繪可能也會有不錯的效果。上色時記得疊上肌膚顏色，使其融為一體，就能提升插畫品質。

仔細描繪出因為頭髮捲曲而產生的頭髮縫隙，就能呈現出蓬鬆感。

PICK UP ②

要注意從指尖流洩而下的頭髮和呈現出來的動態。

稍微看得到右側的頭髮。

正在撥弄頭髮，所以看得到下巴和脖子。

要注意從指尖流洩而下的頭髮和呈現出來的動態。勉強能看到一點左耳。

背影也能用於正在煩惱的場面。

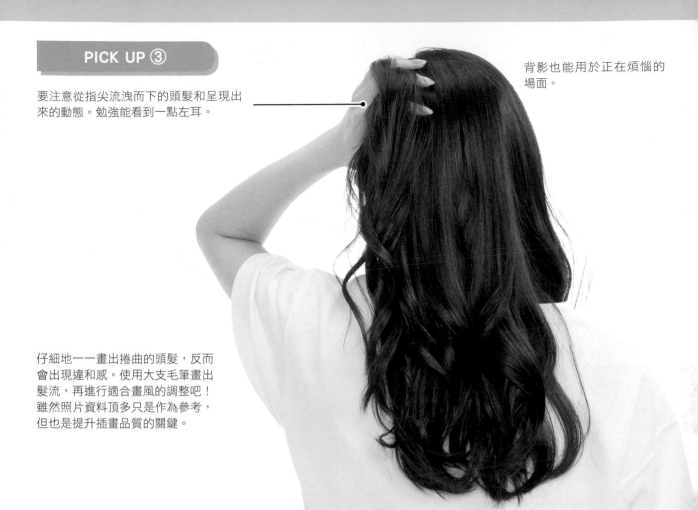

仔細地一一畫出捲曲的頭髮,反而會出現違和感。使用大支毛筆畫出髮流,再進行適合畫風的調整吧!雖然照片資料頂多只是作為參考,但也是提升插畫品質的關鍵。

這是適合台詞有點反派角色感的構圖。

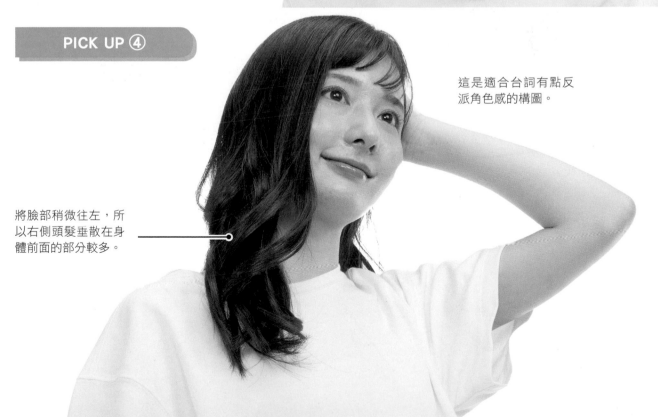

將臉部稍微往左,所以右側頭髮垂散在身體前面的部分較多。

0度	30度	60度

俯視

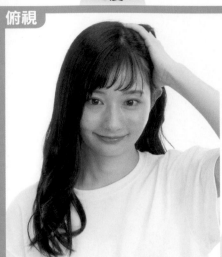 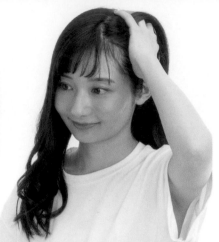 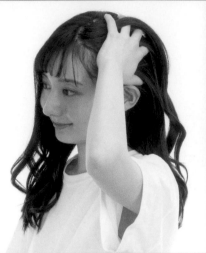

平視

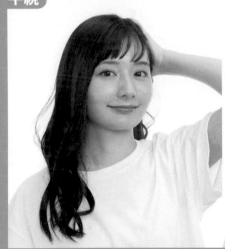 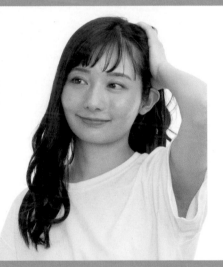 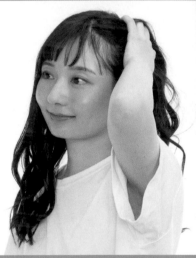

仰視

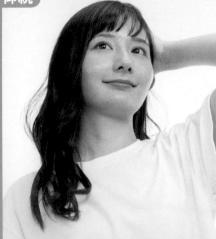 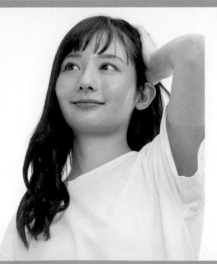 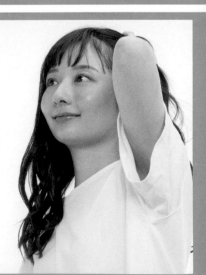

90度	120度	150度

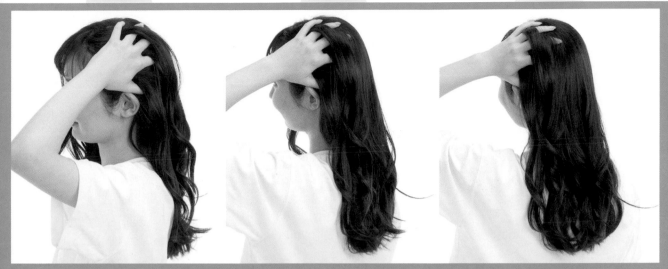

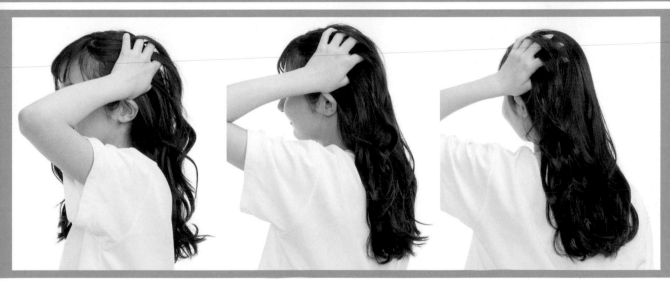

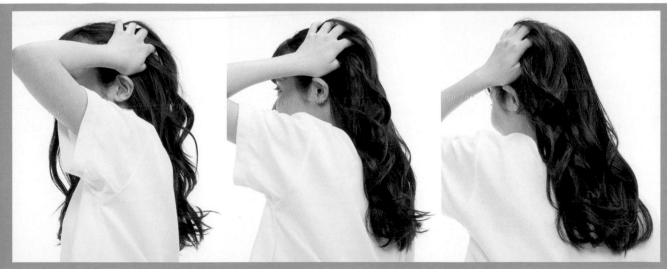

| 180度 | 210度 | 240度 |

俯視

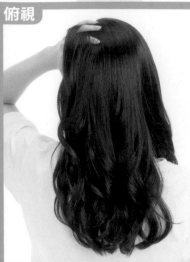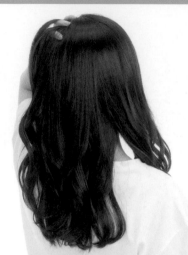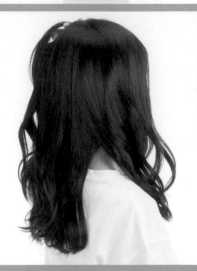

平視

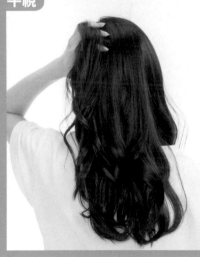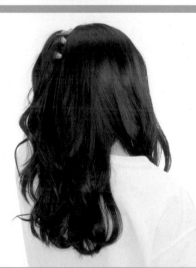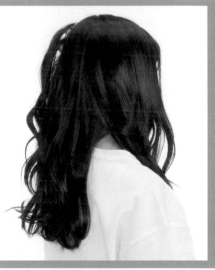

仰視

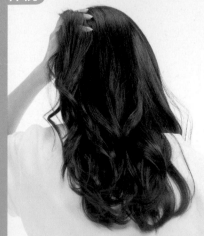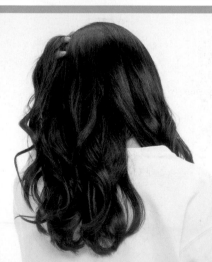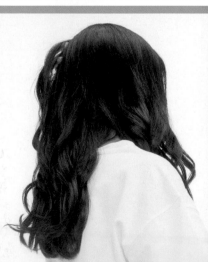

270度 300度 330度

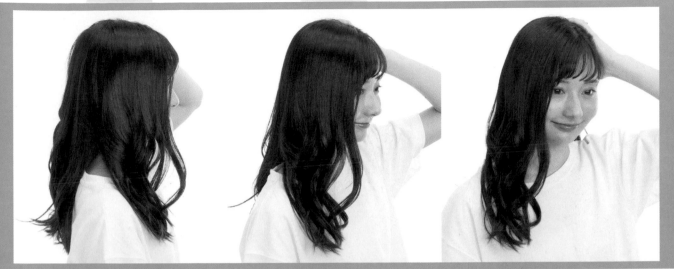

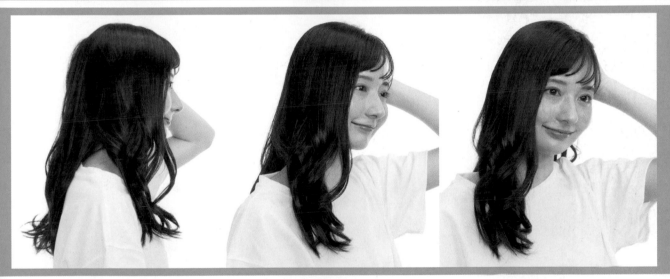

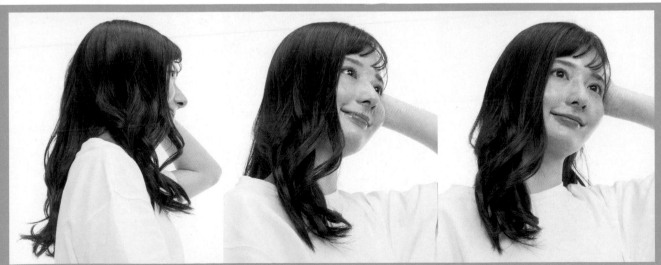

提高頭髮上色品質的十個技巧 前篇

<div style="text-align:right">解說：宗像久嗣</div>

在此要介紹使插畫更亮眼的上色技巧。主光（光源）請想成在左側（臉部右側）。當中也有為了解說而特地處理成極端表現的部分。

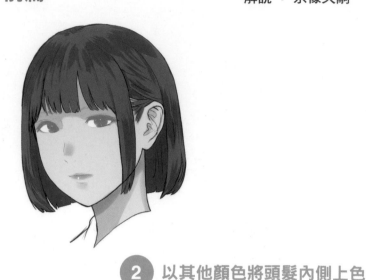

基本的頭髮上色。使用兩種顏色只塗上主要的陰影。

1 讓頭髮有穿透感

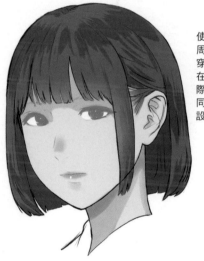

使用和肌膚相同的顏色以噴槍將臉部周圍的頭髮上色後，就會營造出頭髮穿透般的印象。尤其在瀏海尖端、貼在臉部兩側的頭髮、鬢角附近、後髮際等處上色，就會很有效果。可以在同一個圖層或另一個圖層上色。沒有設定圖層效果。

2 以其他顏色將頭髮內側上色

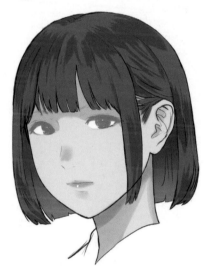

這個範例是在最近的插畫中經常看到的手法。本來閉塞陰影（在物體緊連範圍形成的陰影）形成的後腦內側會變暗，但塗上其他顏色（主要是背景色）後，就會形成頭髮變透明般的表現，有著使外表印象變柔和的效果。

3 塗上環境光

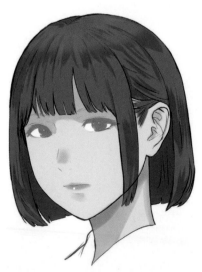

頭髮稍微有光澤，因此呈現出鏡面反射的感覺，如果在戶外會受到天空的藍色影響，室內的話則會受到反射燈光的牆壁或天花板顏色的影響。實際上色時，可以從背景色做選擇。

④ 加上高光

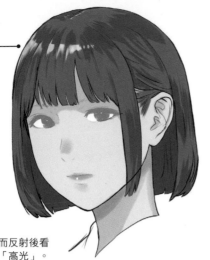

高光 ────

光源的光照在頭髮上,而反射後看起來最明亮的部分稱為「高光」。根據光源位置和觀看者的角度,高光位置會有所差異。這個高光會根據觀測者的視角移動。如果是來自左上方的光源,就會像這個插畫一樣,只有一部分會成為高光。

在最近的插畫中,有時也會在左側邊緣部分、相反方向(右側)加上高光,就好像描繪出背景光、邊緣光一樣。在這個範例是設定「加亮顏色(發光)40%」,並以稍稍發黃的顏色上色。

⑤ 使用其他顏色 添加髮流的顏色

這是在另一個與底色不同而且只描繪髮流的圖層使用噴槍等工具加上其他顏色的手法。明亮部分和陰暗部分的邊界(明暗邊界線)有時看起來顏色很鮮豔,一般認為是模仿這種效果的表現。

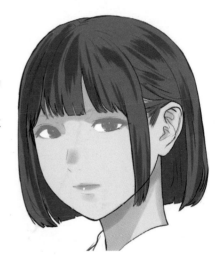

⑥ 使用背景光和強調光的手法來上色

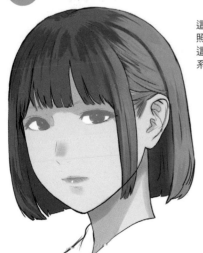

這是將國外電影或戲劇使用的電影照明手法落實在插畫中的方法。在這種情況下是設定成右後方有藍色系燈光的情境。

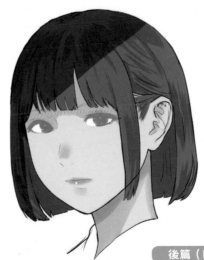

⑦ 使用半影手法來上色

「半影」是指光線照射在大樓上半部,下半部則是形成陰影般的外觀。在這種情況下,會有其他物體的陰影落在頭髮上的感覺。相反地陰影落在臉部的上色方法可能也會使插畫更出色。

後篇(P104-105)待續

簡易髮型變化 馬尾

馬尾是根據綁馬尾的位置,印象會有所改變的髮型,例如看起來充滿朝氣、看起來很冷靜等等。請配合想要描繪的角色找出最佳位置。

PICK UP ①

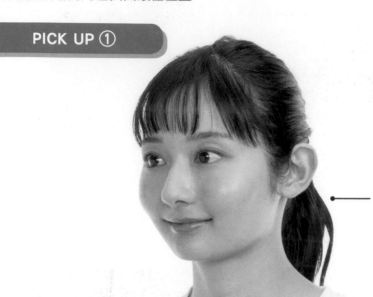

在照片中看不太到馬尾,但在插畫中描繪時,稍微露出馬尾部分説不定也會有不錯的效果。

PICK UP ②

要注意順著頭部流洩而下的頭髮及高光位置。

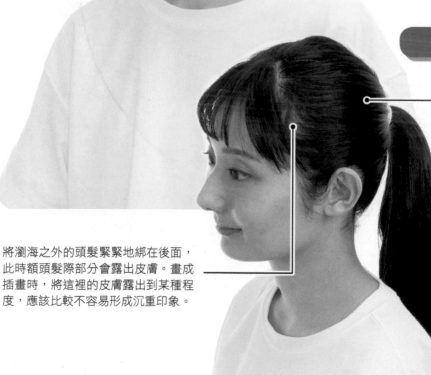

將瀏海之外的頭髮緊緊地綁在後面,此時額頭髮際部分會露出皮膚。畫成插畫時,將這裡的皮膚露出到某種程度,應該比較不容易形成沉重印象。

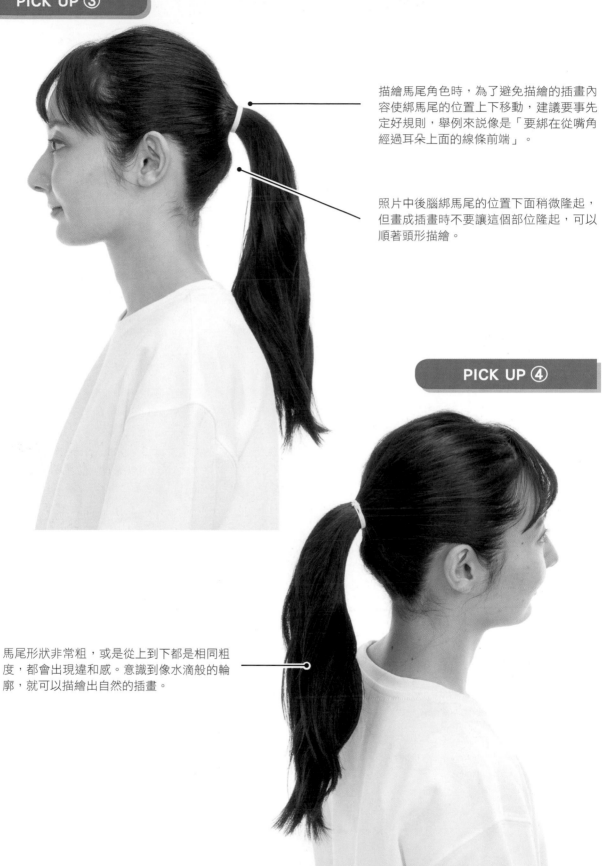

描繪馬尾角色時，為了避免描繪的插畫內容使綁馬尾的位置上下移動，建議要事先定好規則，舉例來説像是「要綁在從嘴角經過耳朵上面的線條前端」。

照片中後腦綁馬尾的位置下面稍微隆起，但畫成插畫時不要讓這個部位隆起，可以順著頭形描繪。

馬尾形狀非常粗，或是從上到下都是相同粗度，都會出現違和感。意識到像水滴般的輪廓，就可以描繪出自然的插畫。

簡易髮型變化 馬尾

0度	30度	60度

俯視

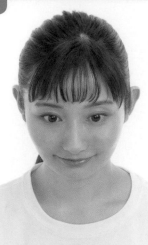 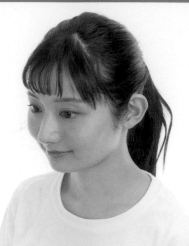 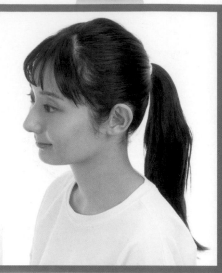

平視

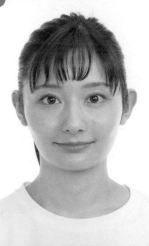 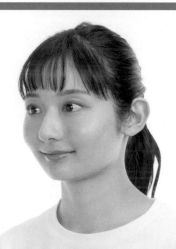 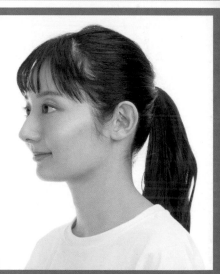

仰視

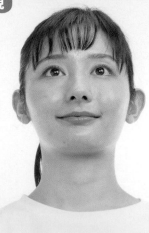 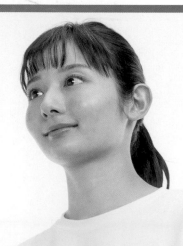 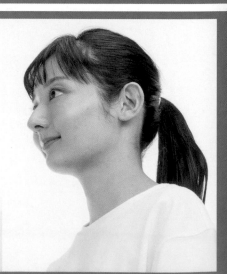

90度	120度	150度

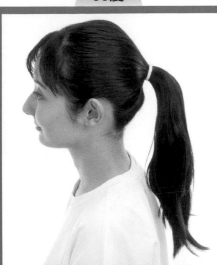 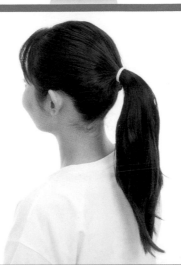 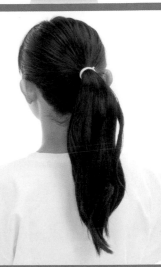

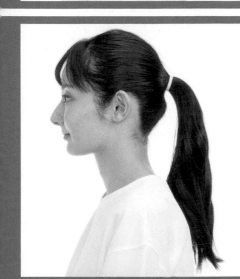 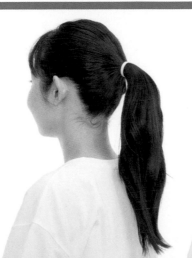 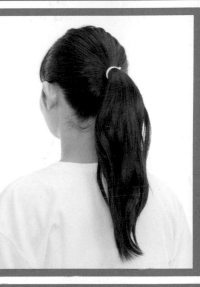

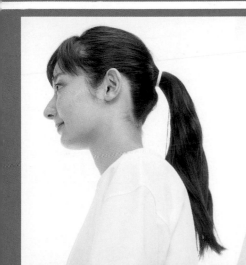 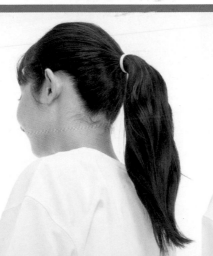 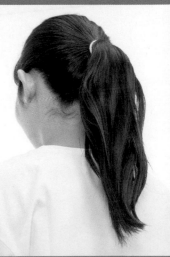

180度	210度	240度

俯視

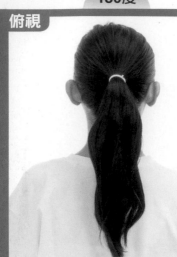 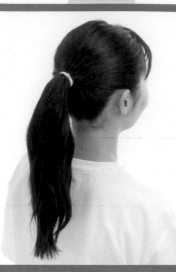 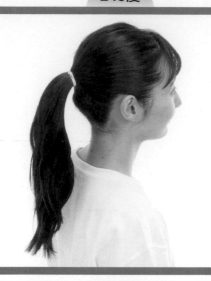

平視

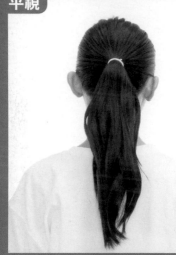 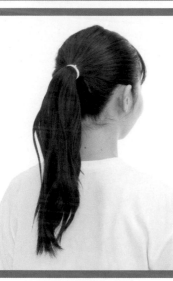 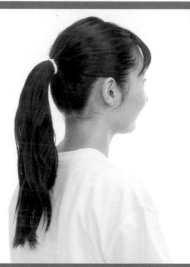

仰視

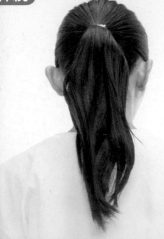 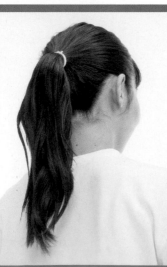 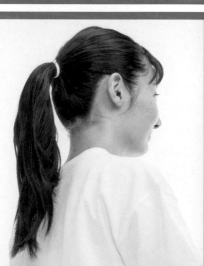

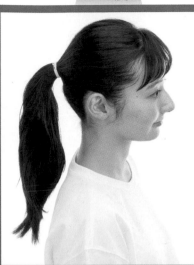 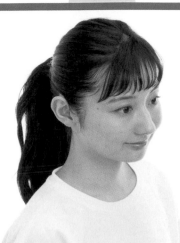 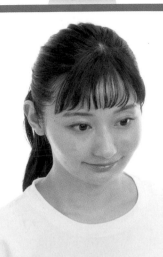

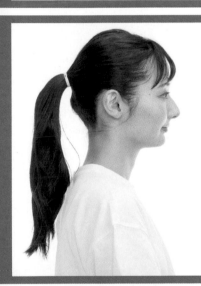 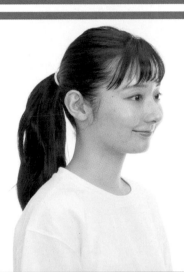 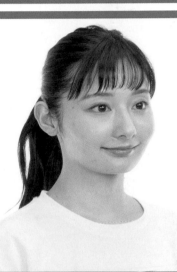

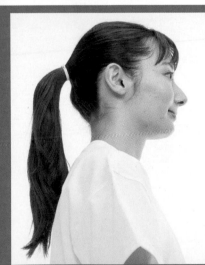 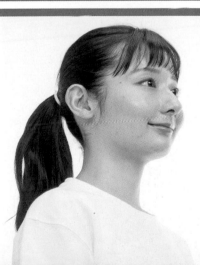 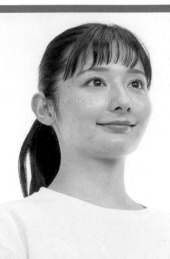

簡易髮型變化 馬尾 綁馬厂的動作

　　雖然很多人想將綁馬尾的動作畫成插畫，但這是很難構圖的姿勢。不過只要臨摹下面這張照片，就能畫出完成度很高的插畫。

PICK UP ①

一般來說肩膀到手肘的長度與手肘到手指根部附近的長度是一樣的。因此大略地畫出肩膀、手肘、手腕及手的位置再描繪手臂，就能營造出協調的插畫。

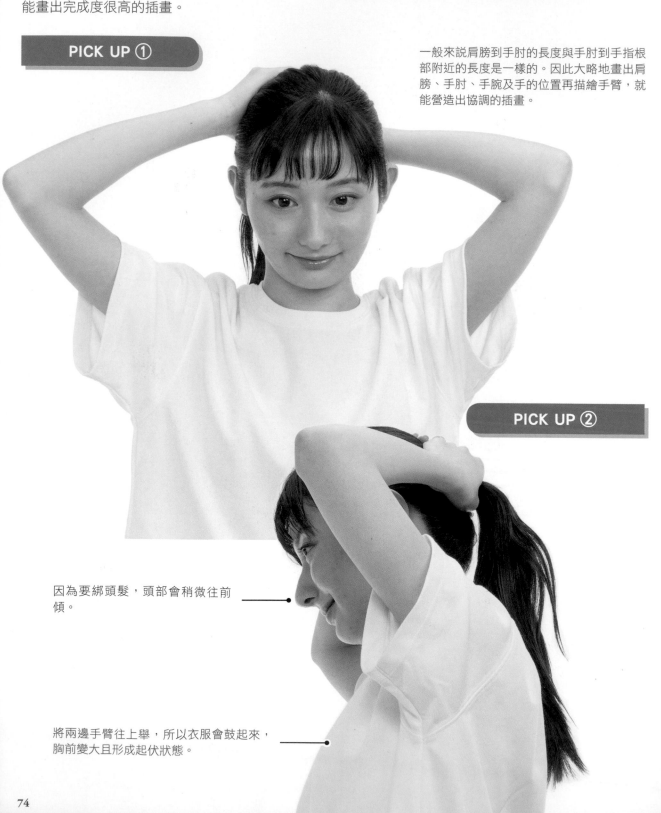

PICK UP ②

因為要綁頭髮，頭部會稍微往前傾。

將兩邊手臂往上舉，所以衣服會鼓起來，胸前變大且形成起伏狀態。

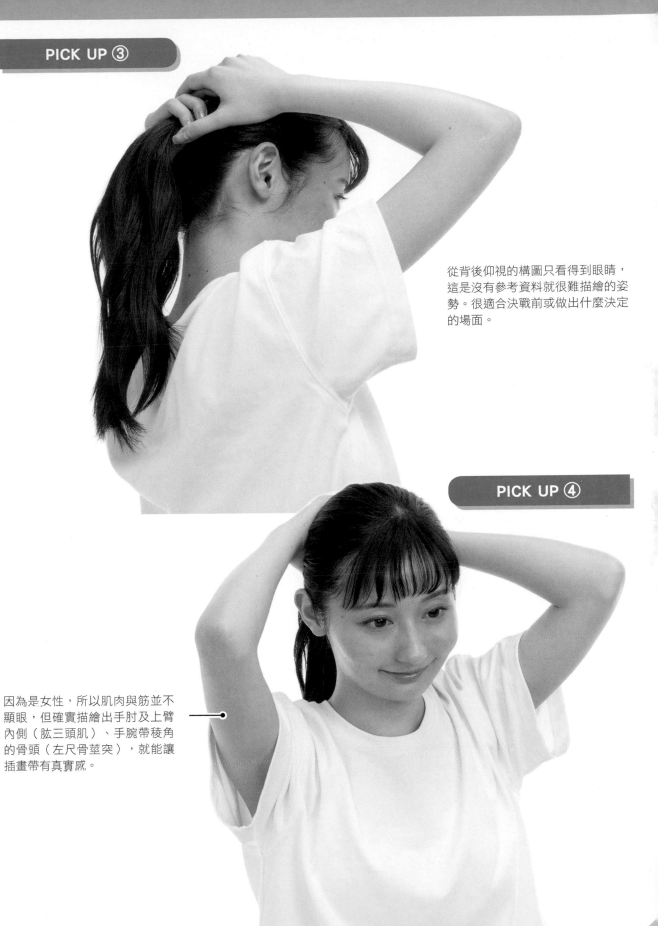

從背後仰視的構圖只看得到眼睛，這是沒有參考資料就很難描繪的姿勢。很適合決戰前或做出什麼決定的場面。

PICK UP ④

因為是女性，所以肌肉與筋並不顯眼，但確實描繪出手肘及上臂內側（肱三頭肌）、手腕帶稜角的骨頭（左尺骨莖突），就能讓插畫帶有真實感。

| | 0度 | 30度 | 60度 |

俯視

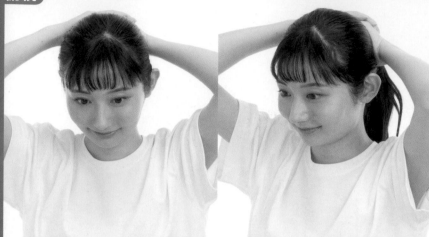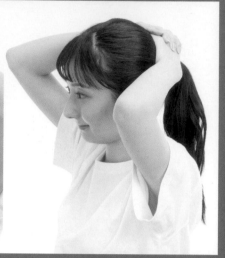

平視

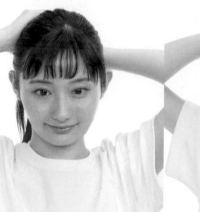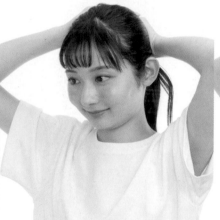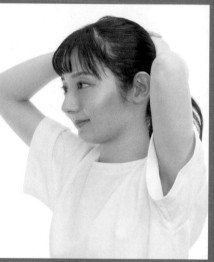

仰視

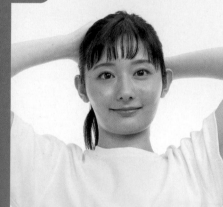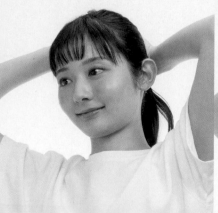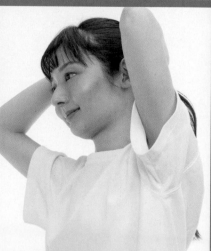

| 90度 | 120度 | 150度 |

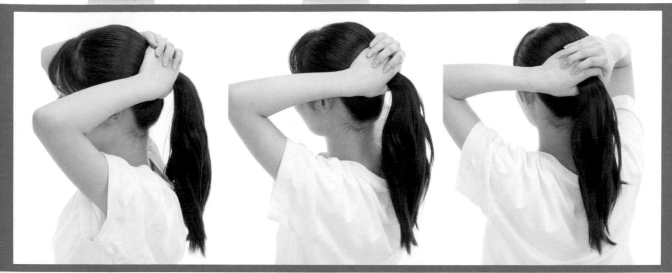

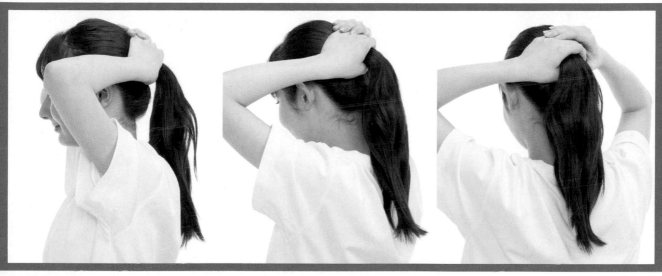

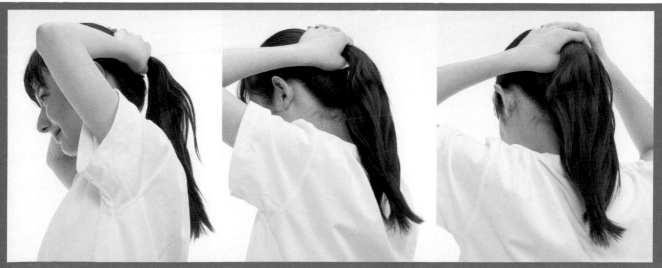

180度	210度	240度

俯視

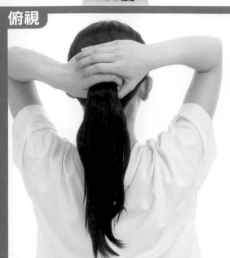 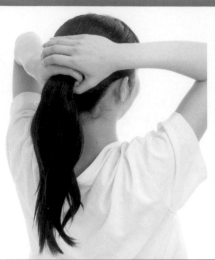 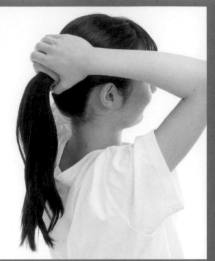

平視

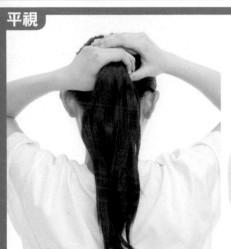 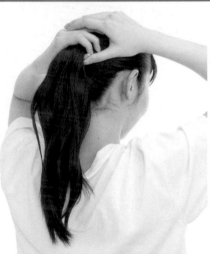 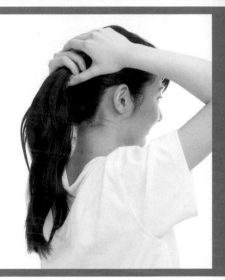

仰視

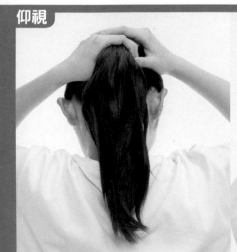 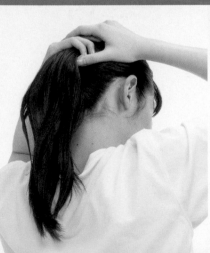 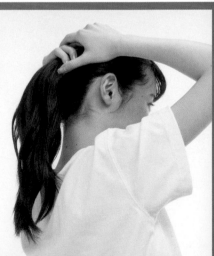

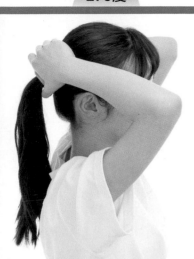
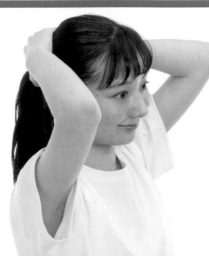
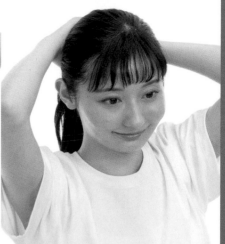
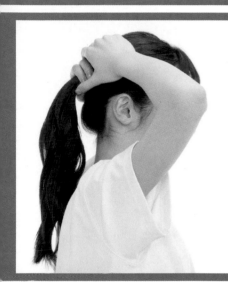
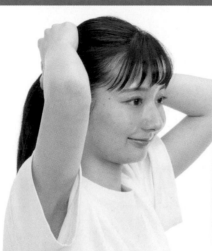
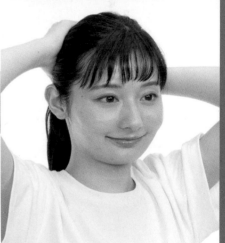
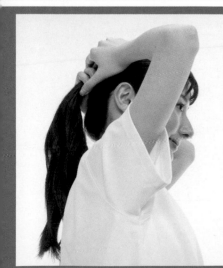
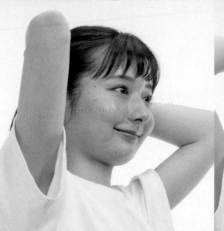
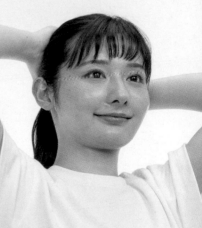

簡易髮型變化 雙馬尾 中馬尾

　　這是頭髮微捲而且綁得稍低一點的雙馬尾。後腦的頭髮都綁在一起，所以後髮際和後頸會看得很清楚。試著確實觀察一下吧！

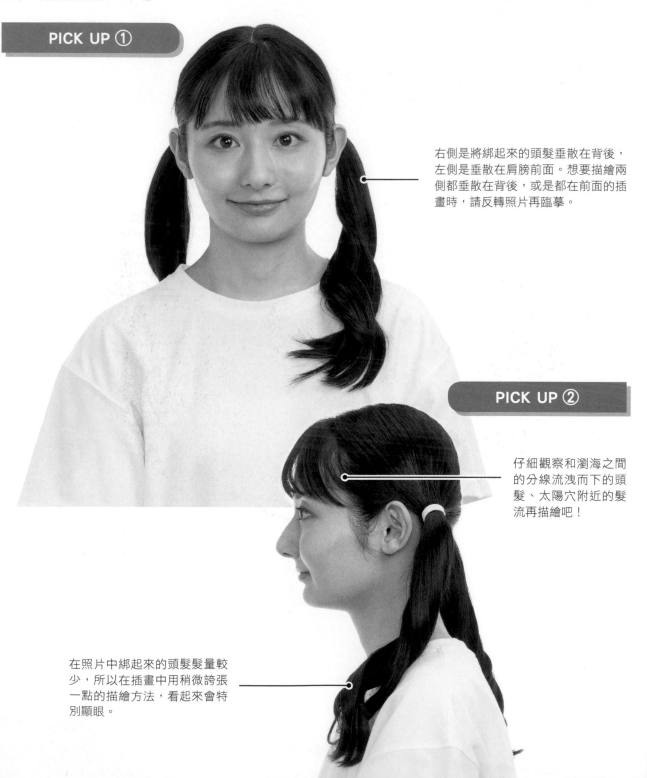

PICK UP ①

右側是將綁起來的頭髮垂散在背後，左側是垂散在肩膀前面。想要描繪兩側都垂散在背後，或是都在前面的插畫時，請反轉照片再臨摹。

PICK UP ②

仔細觀察和瀏海之間的分線流洩而下的頭髮、太陽穴附近的髮流再描繪吧！

在照片中綁起來的頭髮髮量較少，所以在插畫中用稍微誇張一點的描繪方法，看起來會特別顯眼。

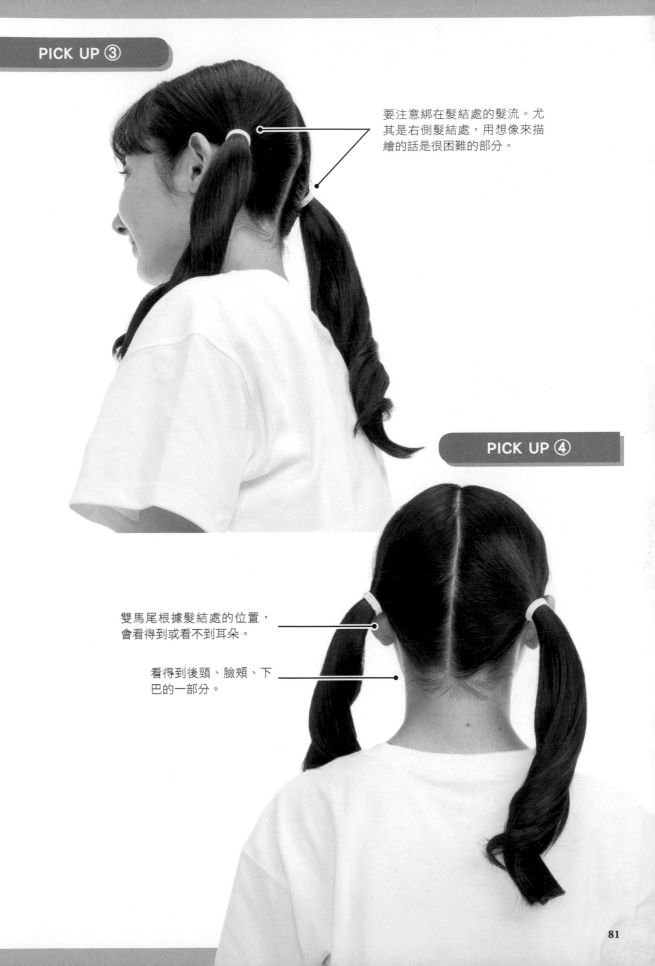

要注意綁在髮結處的髮流。尤
其是右側髮結處,用想像來描
繪的話是很困難的部分。

PICK UP ④

雙馬尾根據髮結處的位置,
會看得到或看不到耳朵。

看得到後頸、臉頰、下
巴的一部分。

0度	30度	60度

俯視

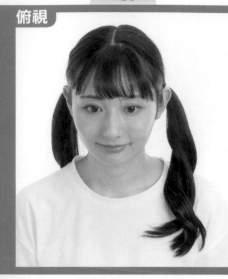 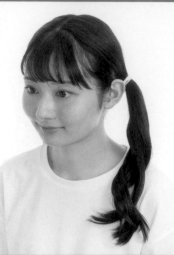 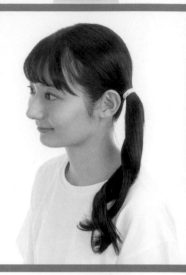

平視

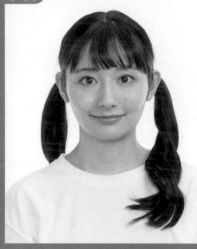 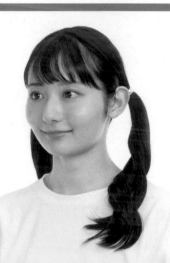 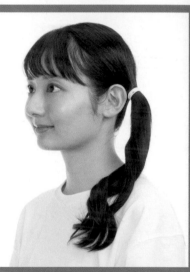

仰視

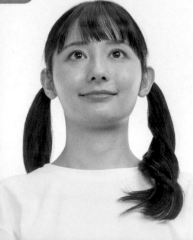 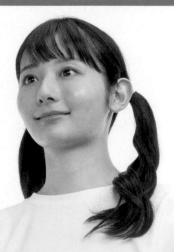 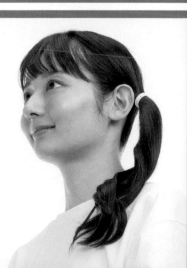

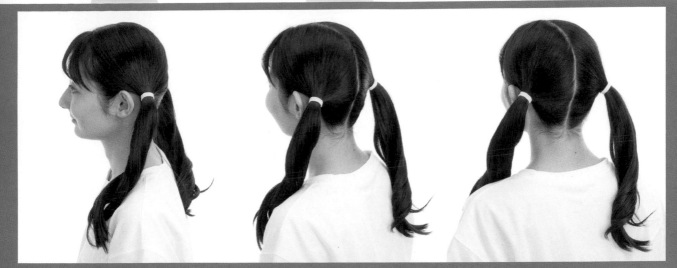

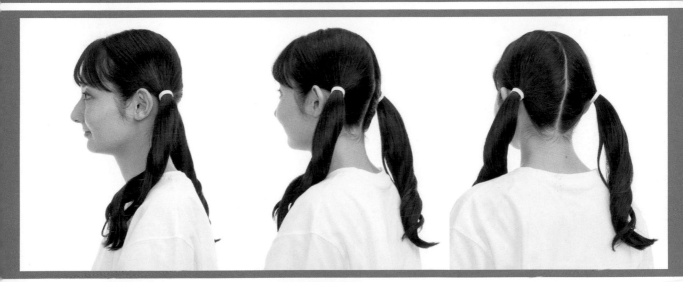

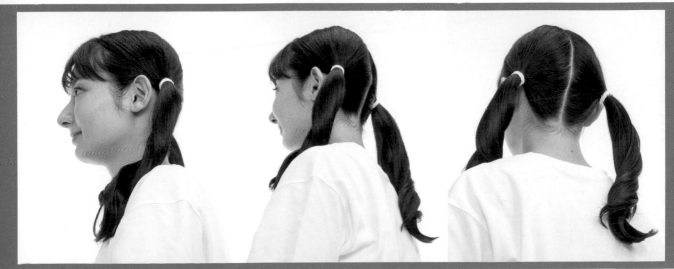

180度	210度	240度

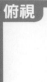

俯視

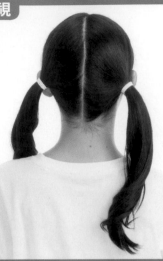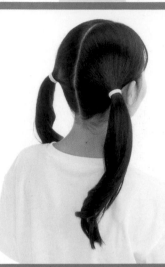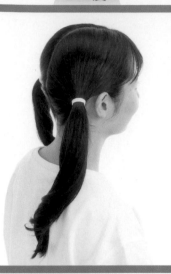

平視

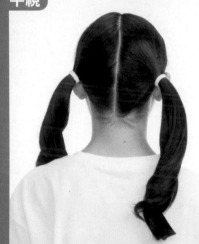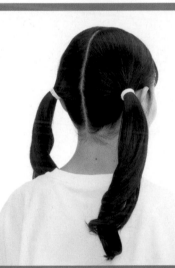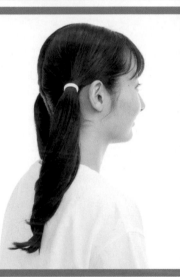

仰視

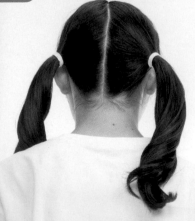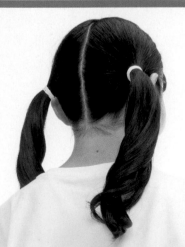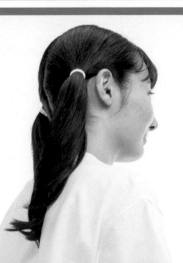

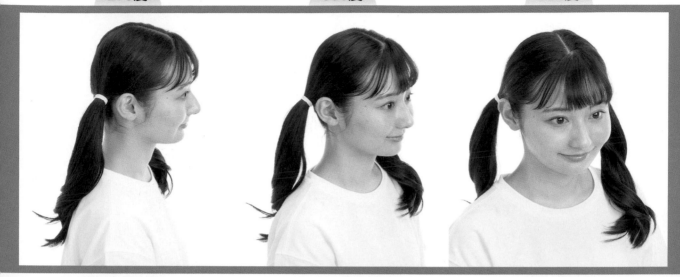

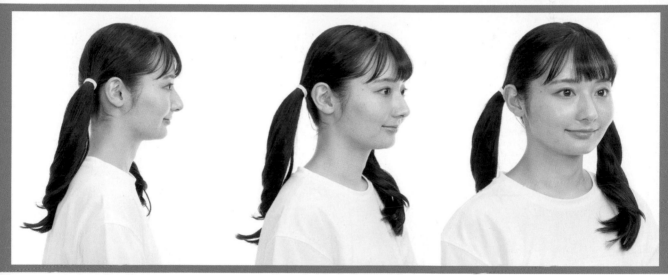

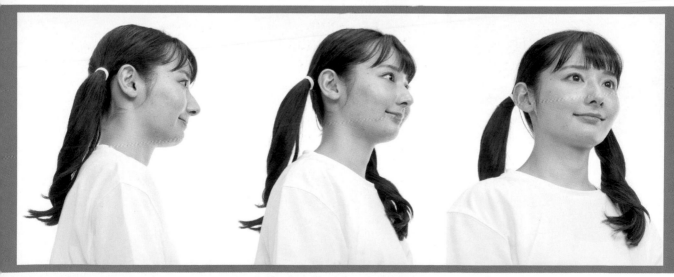

簡易髮型變化 雙馬尾 中馬尾 抓起頭髮的動作

這是女生抓起頭髮展現給某人看，詢問「綁成雙馬尾的話是這種感覺，你覺得適合嗎？」的「手握雙馬尾」姿勢。很適合害羞般的表情、惡作劇的微笑表情。

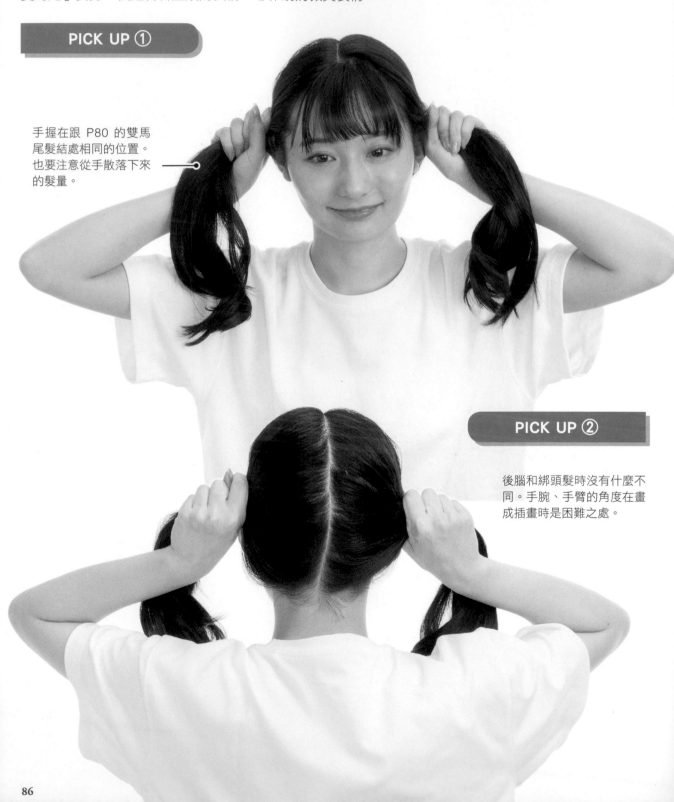

PICK UP ①

手握在跟 P80 的雙馬尾髮結處相同的位置。也要注意從手散落下來的髮量。

PICK UP ②

後腦和綁頭髮時沒有什麼不同。手腕、手臂的角度在畫成插畫時是困難之處。

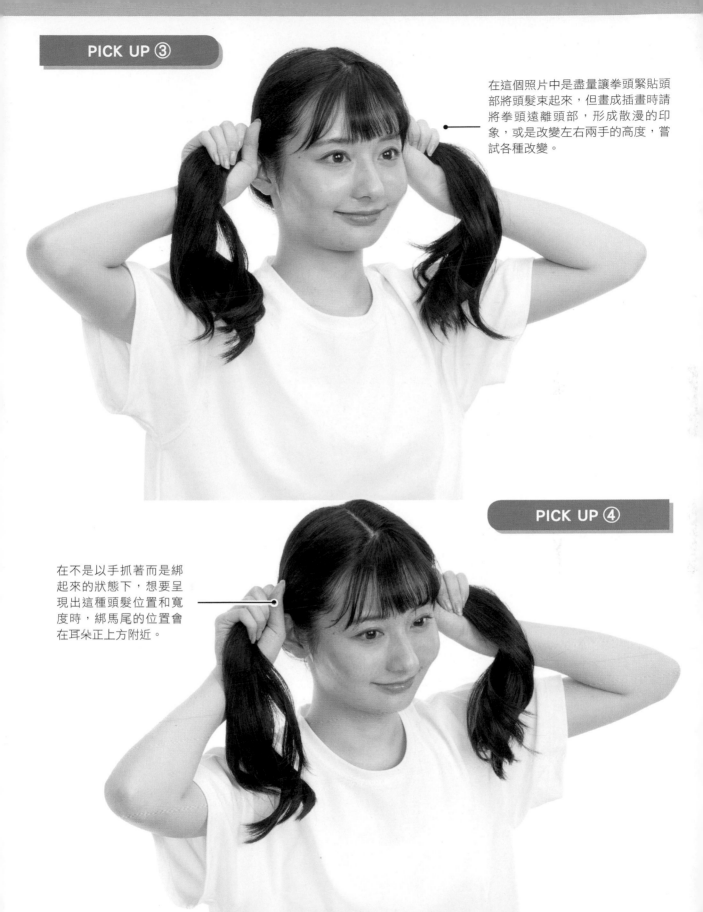

在這個照片中是盡量讓拳頭緊貼頭部將頭髮束起來，但畫成插畫時請將拳頭遠離頭部，形成散漫的印象，或是改變左右兩手的高度，嘗試各種改變。

PICK UP ④

在不是以手抓著而是綁起來的狀態下，想要呈現出這種頭髮位置和寬度時，綁馬尾的位置會在耳朵正上方附近。

0度　　　30度　　　60度

俯視
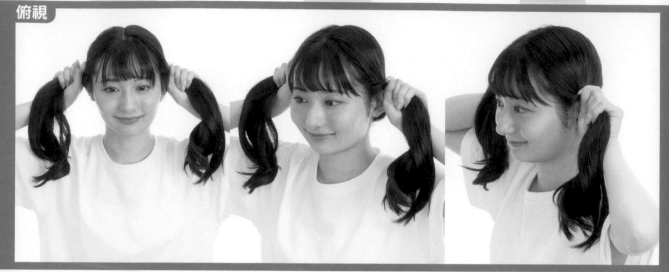

平視
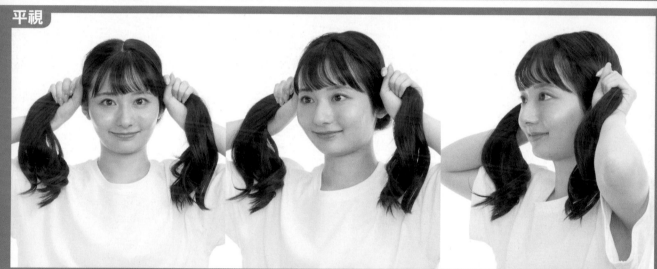

仰視
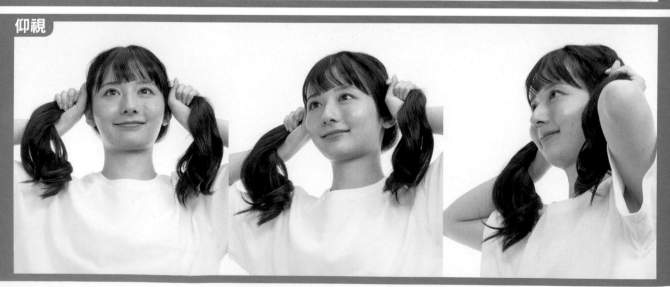

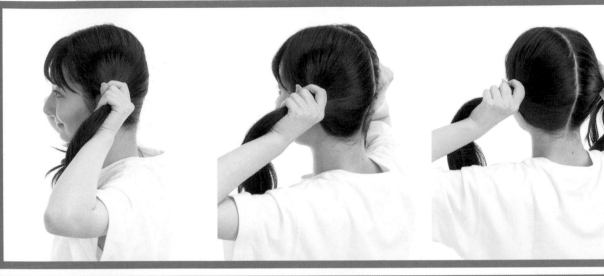

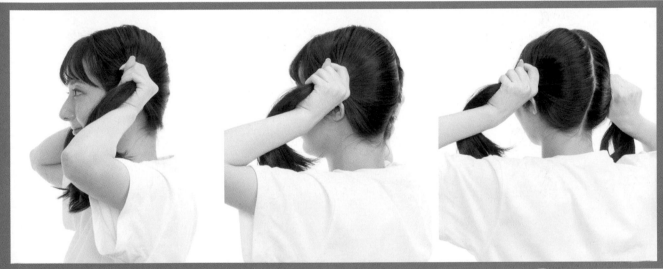

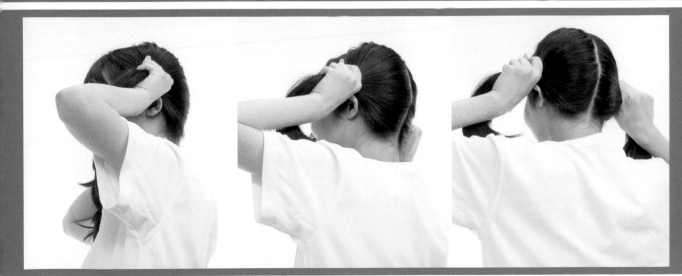

180度	210度	240度

俯視

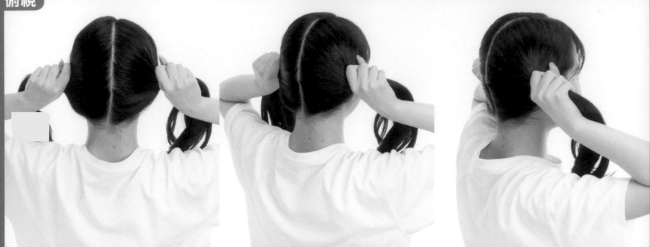

平視

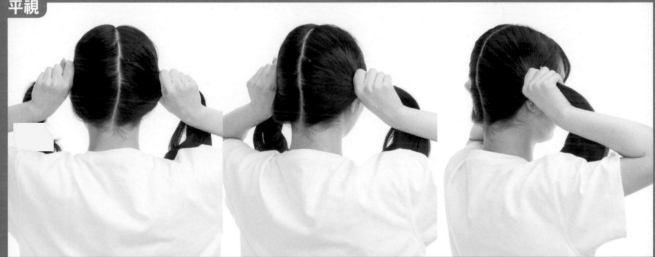

仰視

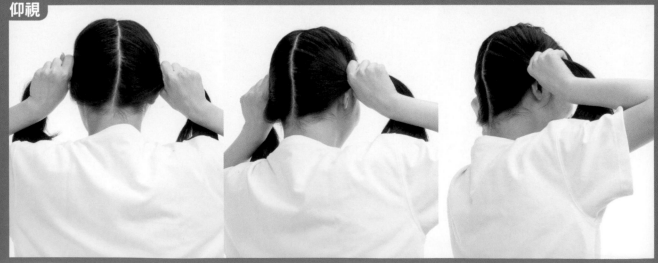

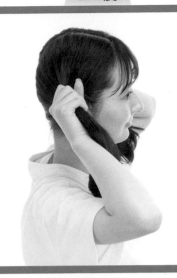 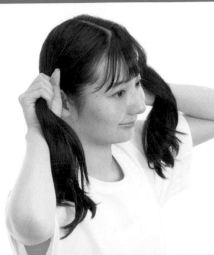 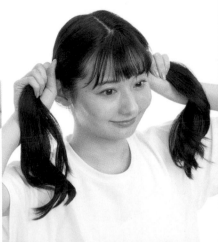

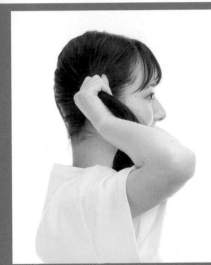 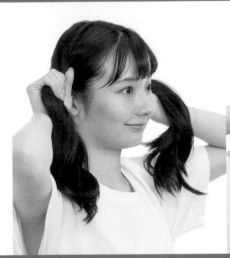 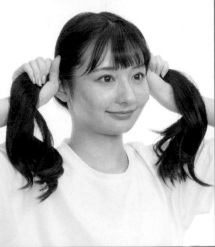

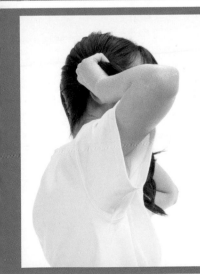 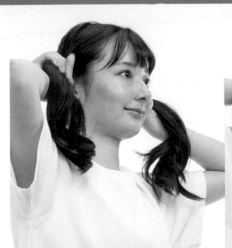 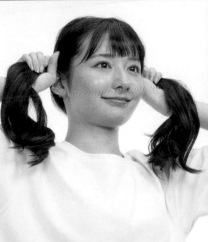

簡易髮型變化 雙馬尾 高馬尾

　　雙馬尾會根據綁的高度和位置的些許差異，讓印象大幅改變的髮型。若綁在比 P80「雙馬尾 中馬尾」還要高的位置，就會變成充滿活力印象的角色。

PICK UP ①

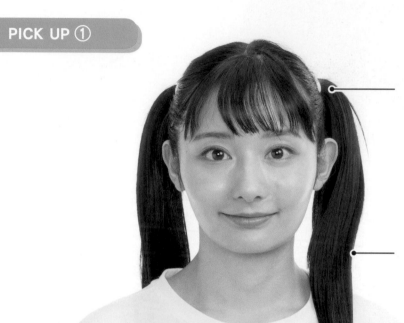

想要強調雙馬尾時，可以在髮結處位置描繪蝴蝶結或髮飾。

在照片中頭髮是微捲的。畫成插畫時，請畫成直髮，或是畫得更捲一點，試著添加變化。

PICK UP ②

從這個角度來看的話，後面（後腦）髮量較少。畫成插畫時，使後面稍微鼓起來，就能營造出協調的畫面。

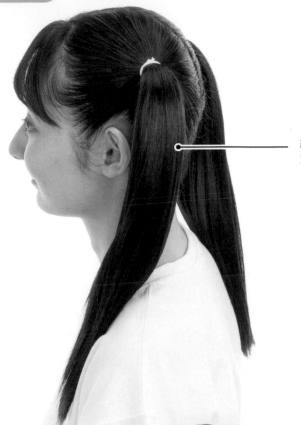

綁起來的頭髮要注
意光澤和陰影。

在照片中分線看起來就像稻田鄉間
小路一樣清楚鮮明,但畫成插畫
時,不要畫得太細緻比較能營造出
自然的感覺。

看得到耳朵後面、下
巴及臉頰的一部分。

0度	30度	60度

俯視

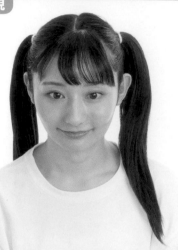 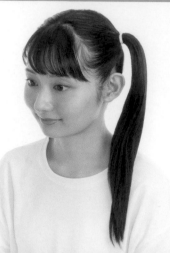 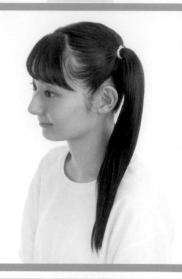

平視

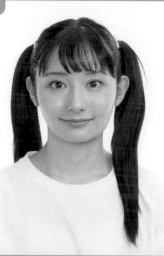 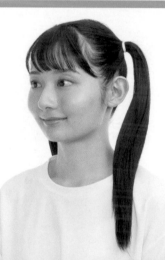 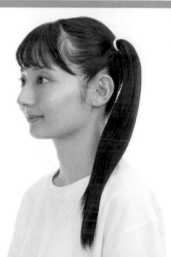

仰視

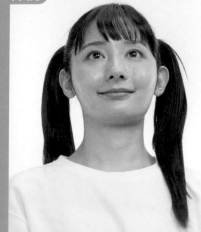 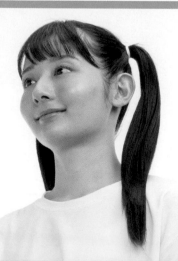 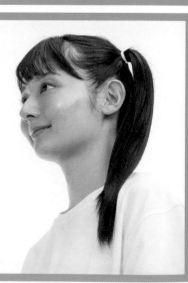

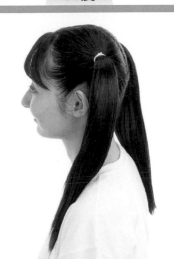
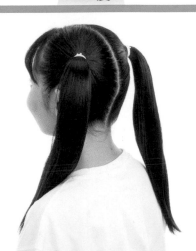
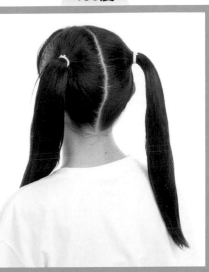

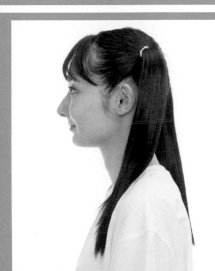
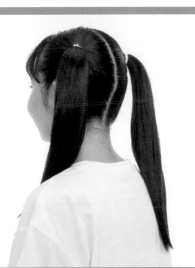
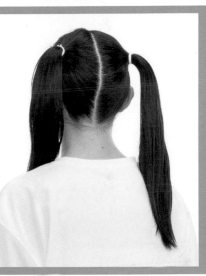

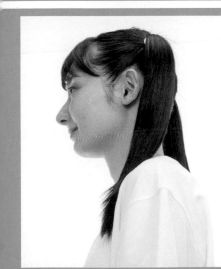
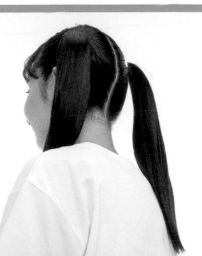
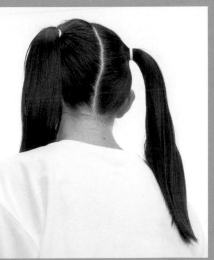

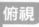
180度	210度	240度

俯視

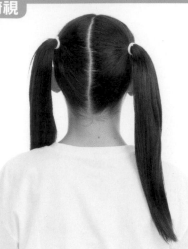 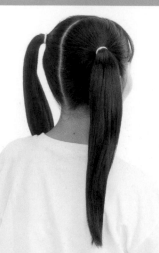 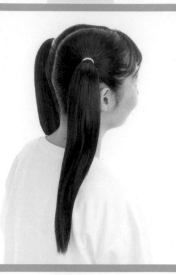

平視

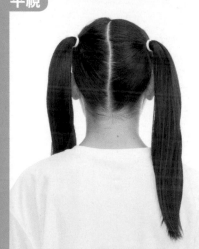 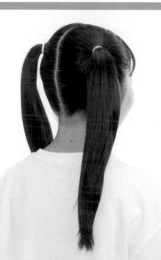 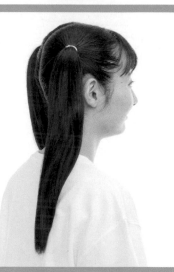

仰視

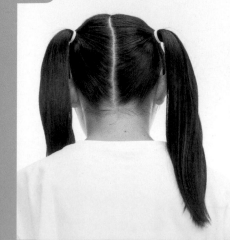 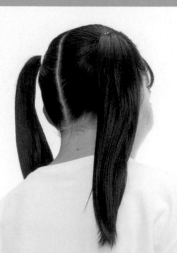 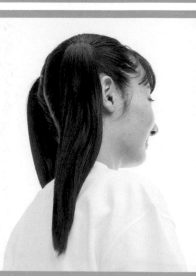

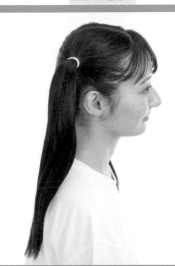
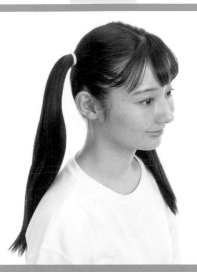
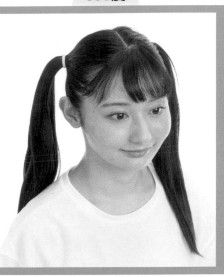

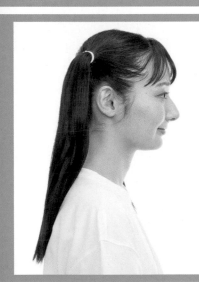
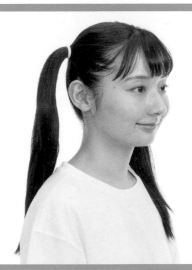
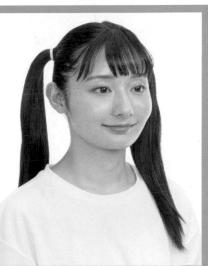

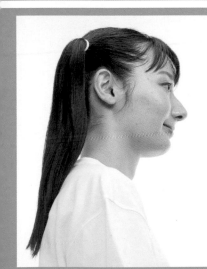
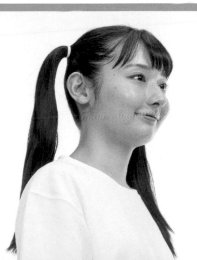
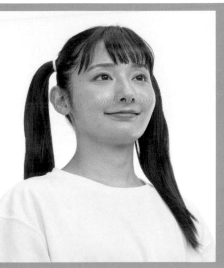

簡易髮型變化 雙馬尾 高馬尾 綁馬尾的動作

　　這是正在綁高雙馬尾的姿勢。雙臂舉到相當高的位置。和 P24 的「長髮 直髮」搭配的話，就能畫出將單側頭髮完全放下來的插畫。

PICK UP ①

這是可以用在女生外出前整妝打扮情境的姿勢。要注意左右手臂的高度以及角度。

PICK UP ②

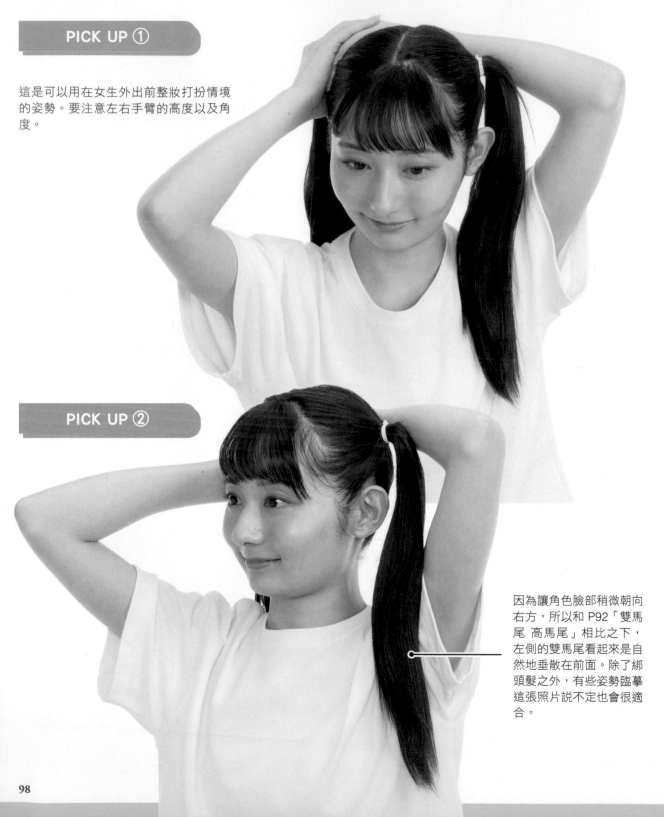

因為讓角色臉部稍微朝向右方，所以和 P92「雙馬尾 高馬尾」相比之下，左側的雙馬尾看起來是自然地垂散在前面。除了綁頭髮之外，有些姿勢臨摹這張照片說不定也會很適合。

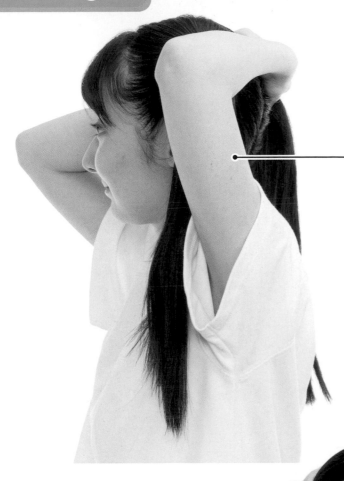

畫成插畫時會煩惱左手要從後腦繞過去還是從前方繞過去。實際上將髮結處綁在這個位置（綁的位置很高，比起綁在耳朵處的馬尾，在此是綁在後腦）時，兩手都從後面繞過去，會比較容易綁頭髮。畫成插畫時，請以好看度為優先考量。

在照片中露出若無其事的表情，但實際上在這個位置綁雙馬尾時手臂會舉得相當高，所以很辛苦（如果是綁蝴蝶結等髮飾很耗時的情況，可以想像手臂會發抖晃動）。

0度	30度	60度

俯視

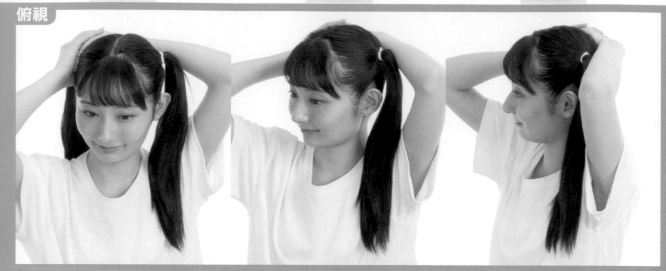

平視

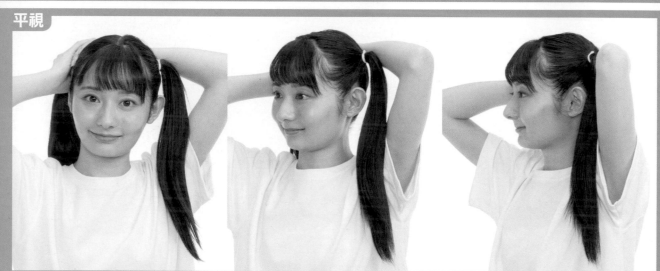

仰視

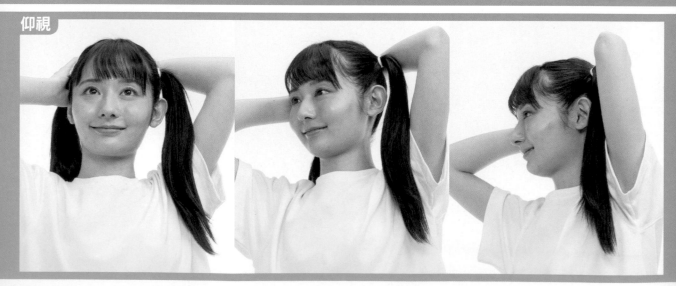

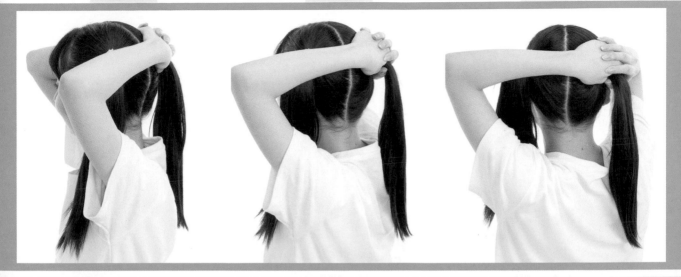

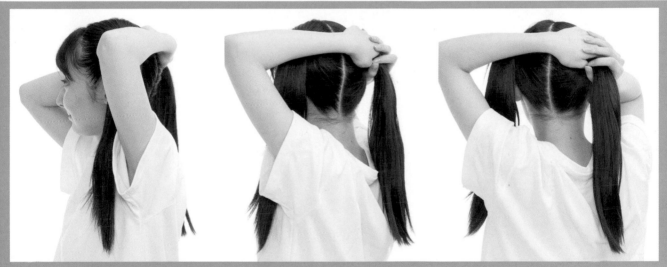

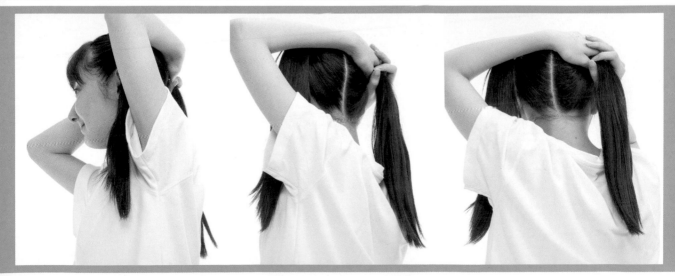

180度	210度	240度

俯視

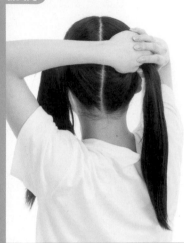 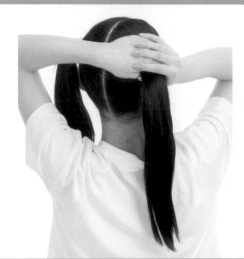 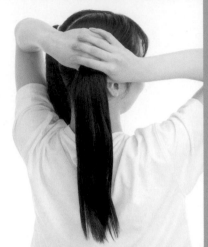

平視

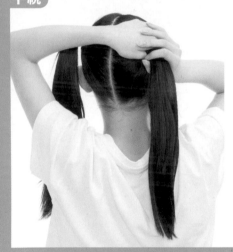 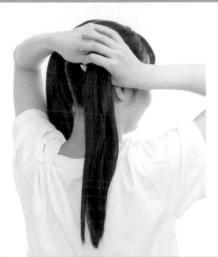 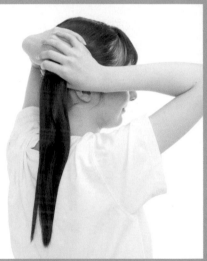

仰視

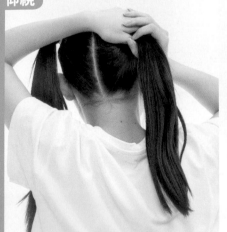 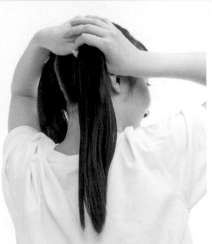 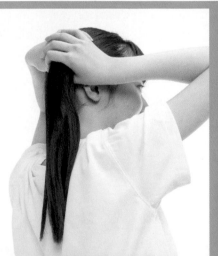

270度	300度	330度

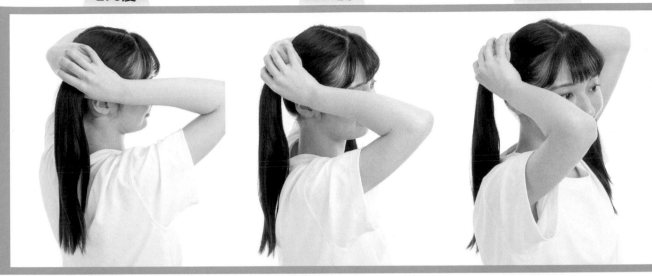

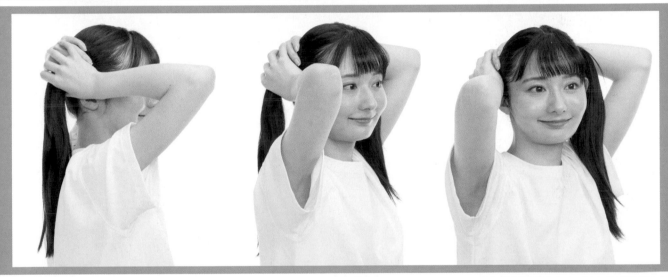

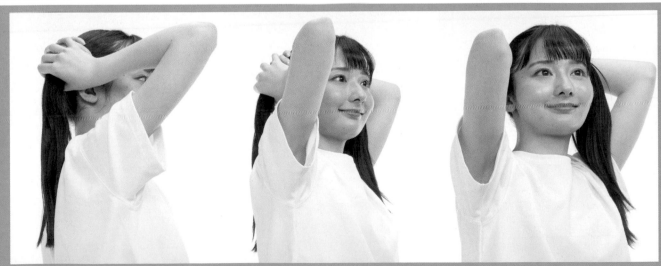

103

提高頭髮上色品質的十個技巧 後篇

解說 ： 宗像久嗣

前篇刊載於（P66-67）

8 設定相加模式呈現出透明感

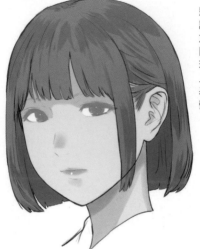

將使用極端顏色上色的另一個圖層設定成相加模式 50％再疊上。相加模式是指在原圖顏色加上另一個圖層顏色的混合模式。這是想要呈現透明感時經常使用的手法，基本上會營造出明亮的顏色。根據作為基底的原圖顏色和對比，色調會改變，所以必須調整圖層。

9 添加頭髮的凌亂感

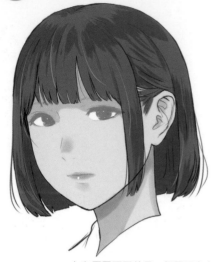

在和原圖不同的另一個圖層畫出頭髮的凌亂感。太過頭的話頭髮會形成溼淋淋的印象，要特別注意。

10 使用漸層對應

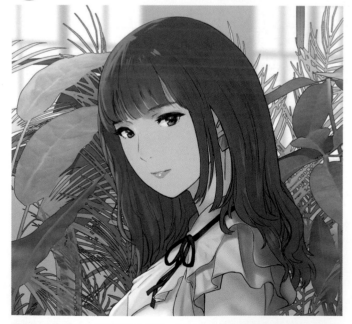

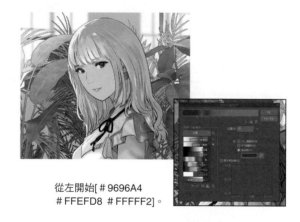

從左開始[＃9696A4 ＃FFEFD8 ＃FFFFF2]。

從左開始[＃32434C ＃4F696F ＃4E4656 ＃81745A ＃B27878]。

漸層對應是將畫作的明度作為基準，可以替換成各種顏色的功能，可以在 Adobe Photoshop 或 CLIP STUDIO PAINT 使用。這個畫作是設定成[底色的灰色 ＃515151] [稍微暗一點的灰色 ＃4A4A4A] [明亮高光等 ＃898989]來調整。

透過參數的些微變化就能改變顏色，所以可以摸索各種髮色。按照自己想像上色當然很棒，但使用這個功能的話，就能遇到「自己沒有打算用的顏色」。

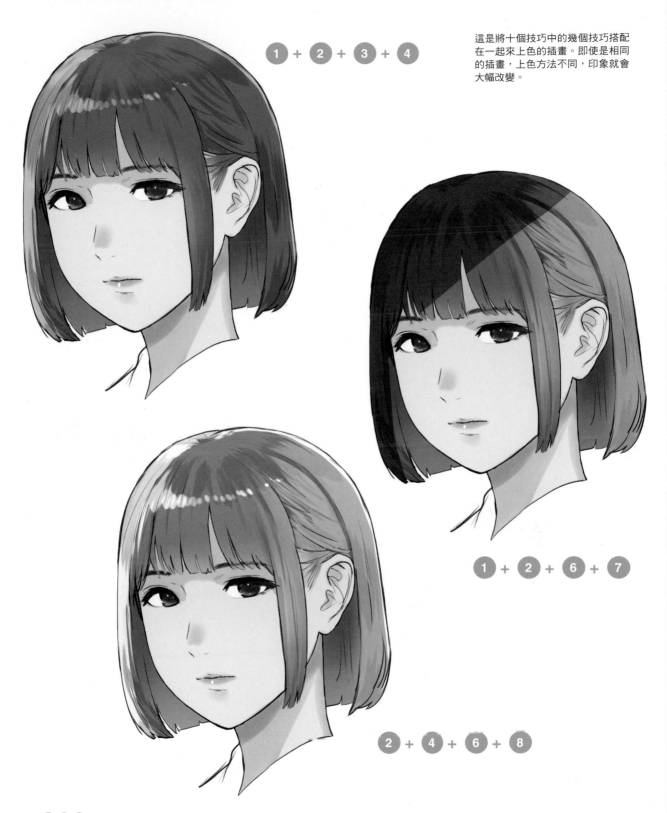

這是將十個技巧中的幾個技巧搭配在一起來上色的插畫。即使是相同的插畫，上色方法不同，印象就會大幅改變。

① + ② + ③ + ④

① + ② + ⑥ + ⑦

② + ④ + ⑥ + ⑧

Advice

這次介紹的技巧不是「一定要這樣畫」的規定，頂多只是筆者「喜歡」的畫法。請大家也去注意、模仿自己喜歡的插畫家是如何捕捉頭髮來描繪。在這個過程中就能找到有自我風格的頭髮畫法。

簡易髮型變化 披肩雙馬尾

相對於全部頭髮分成兩束綁起來的雙馬尾，披肩雙馬尾是只將耳朵上面的頭髮綁起來，剩下的頭髮放下來的髮型。也稱為「半馬尾」。

PICK UP ①

將位於正中線的頭髮分線畫得很清楚，就會呈現出這個髮型「該有的樣子」。

在正面俯視的視角中，綁起來的部分看起來也像角一樣。

左側是將綁起來的頭髮和放下來的部分頭髮垂散在肩膀前面。只要改變這個部分的長度，就能改造成中短髮或短髮。

PICK UP ②

要注意從側面長出來的頭髮髮流和後面的髮流。這是髮際很顯眼的髮型，但相較於細緻描繪，使用大支毛筆畫粗糙一點的粗略畫法，比較能營造出自然感。
會變成加上蟑螂鬚也很可愛的髮型。

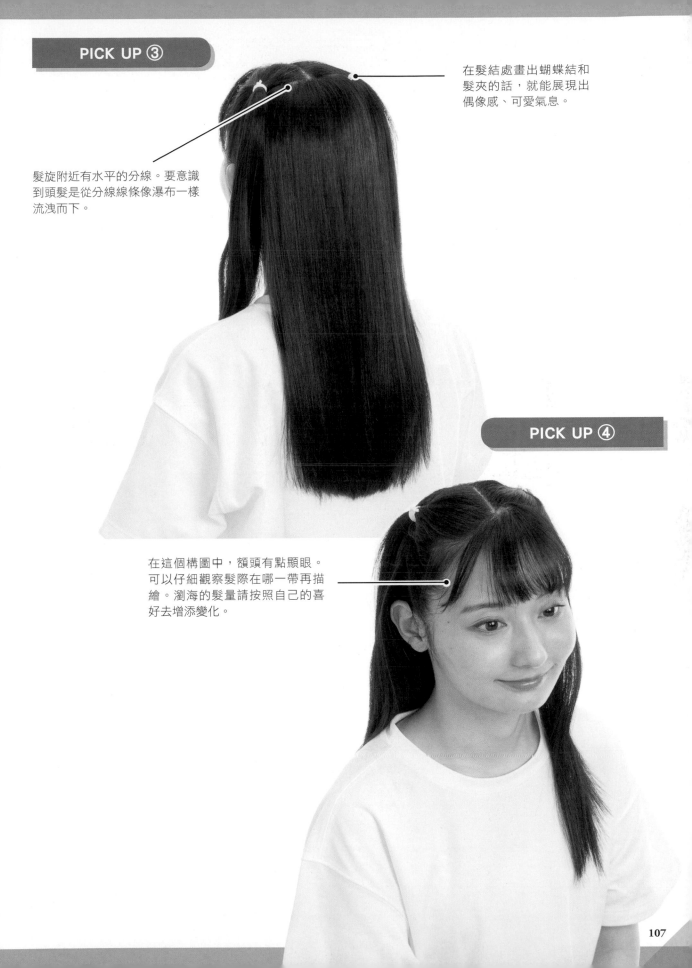

在髮結處畫出蝴蝶結和
髮夾的話，就能展現出
偶像感、可愛氣息。

髮旋附近有水平的分線。要意識
到頭髮是從分線線條像瀑布一樣
流洩而下。

PICK UP ④

在這個構圖中，額頭有點顯眼。
可以仔細觀察髮際在哪一帶再描
繪。瀏海的髮量請按照自己的喜
好去增添變化。

0度	30度	60度

俯視

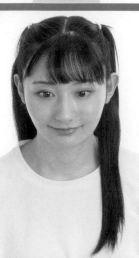 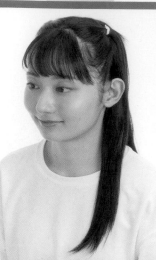 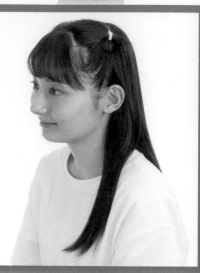

平視

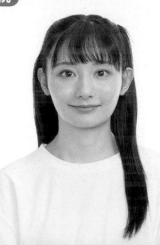 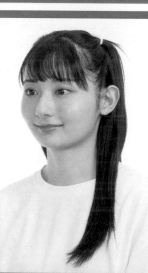 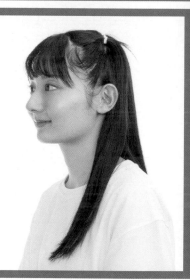

仰視

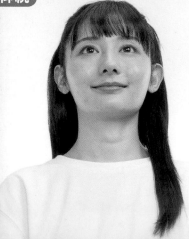 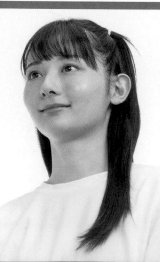 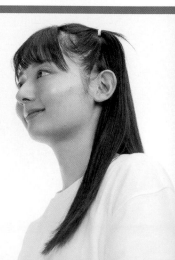

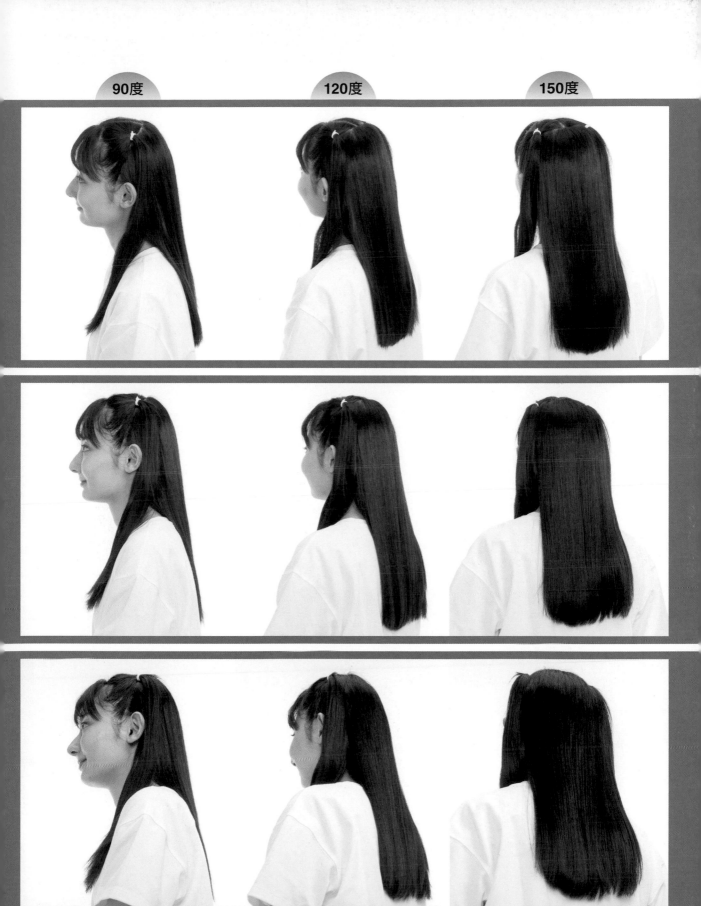

180度	210度	240度

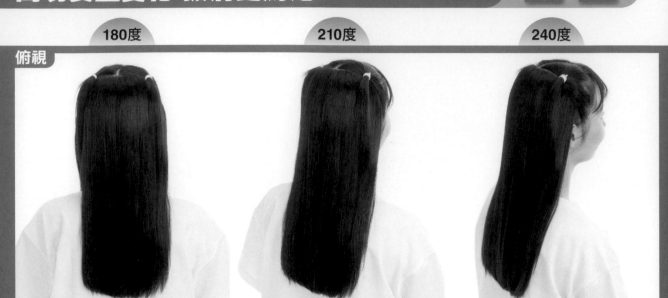

俯視

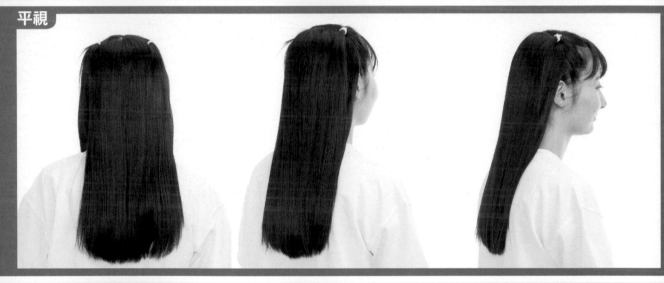

平視

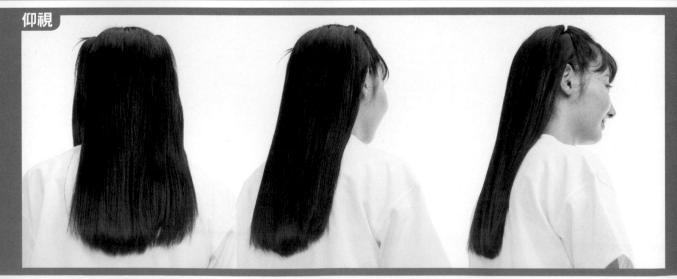

仰視

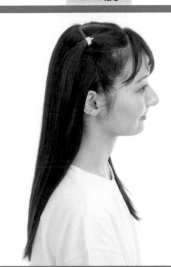
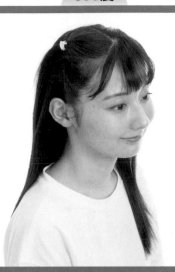
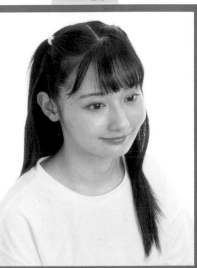

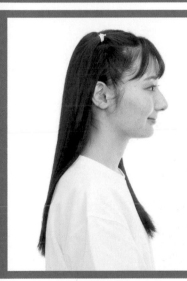
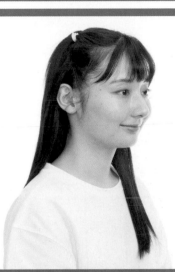
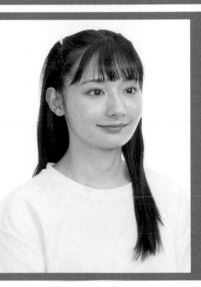

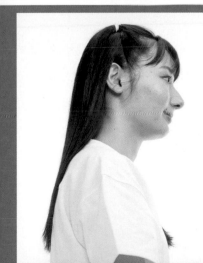
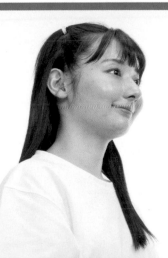
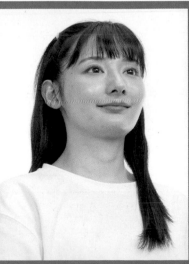

簡易髮型變化 三股辮

各式書籍和報導都會介紹三股辮的畫法，但只要構圖稍微改變，編髮部分的呈現方式就會改變，所以難度較高。請盡量從 360 度中找到自己喜歡的角度進行臨摹。

PICK UP ①

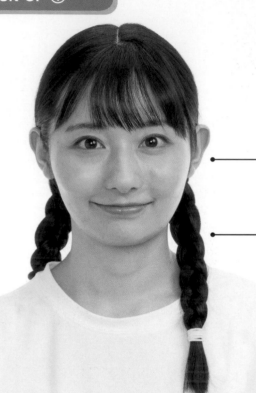

從耳朵後面開始編髮，所以從正面觀看時，耳朵上面和旁邊看不到三股辮。

想將兩側的「辮子」垂散在背後或是肩膀前面時，請反轉照片再臨摹。

PICK UP ②

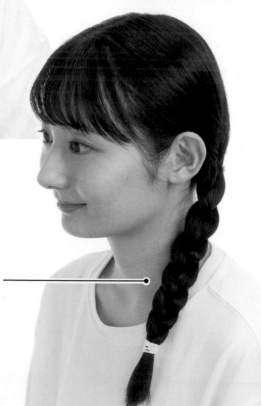

在這個構圖中，在單側也看得到編成一條的三股辮。在插畫中描繪出這種畫面時，就將三股辮部分的髮量畫多一點吧！

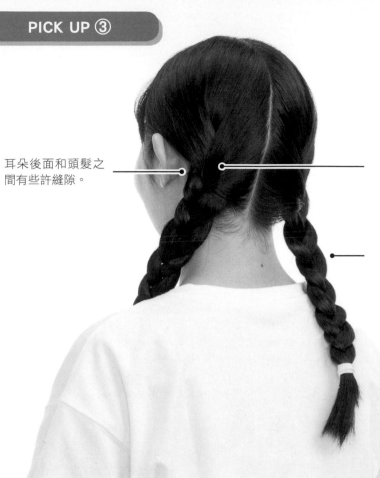

耳朵後面和頭髮之間有些許縫隙。

描繪插畫時，難度特別高的就是後腦。尤其開始編髮的地方，仔細觀察後再描繪吧！

臨摹照片時，也必須注意三股辮的髮流和凹凸部分。

在照片中將頭髮綁得緊緊的髮型，後腦的髮量看起來較少。
以插畫形式描繪時，稍微讓後腦鼓起來，會變得更好看。但是要注意鼓起來的程度不要畫太大。

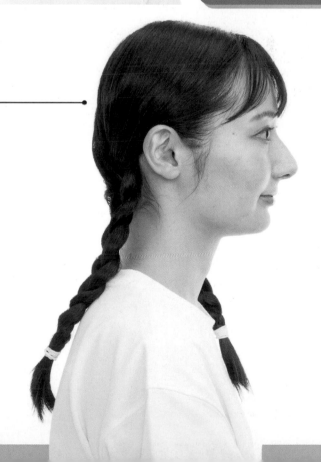

0度	30度	60度

俯視

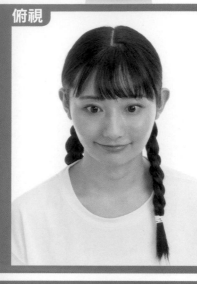 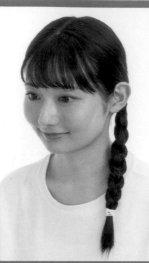 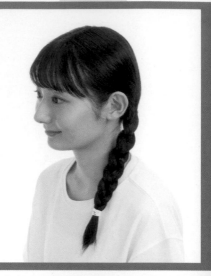

平視

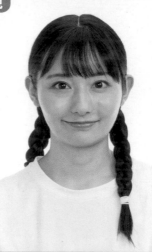 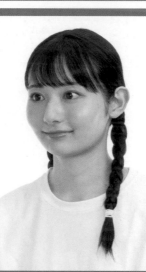 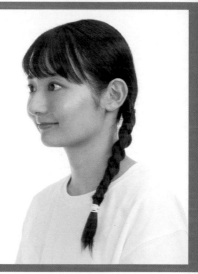

仰視

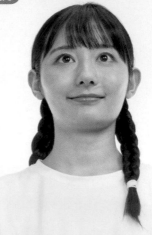 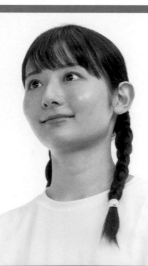 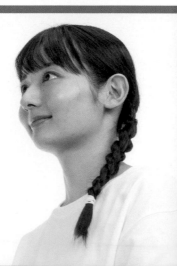

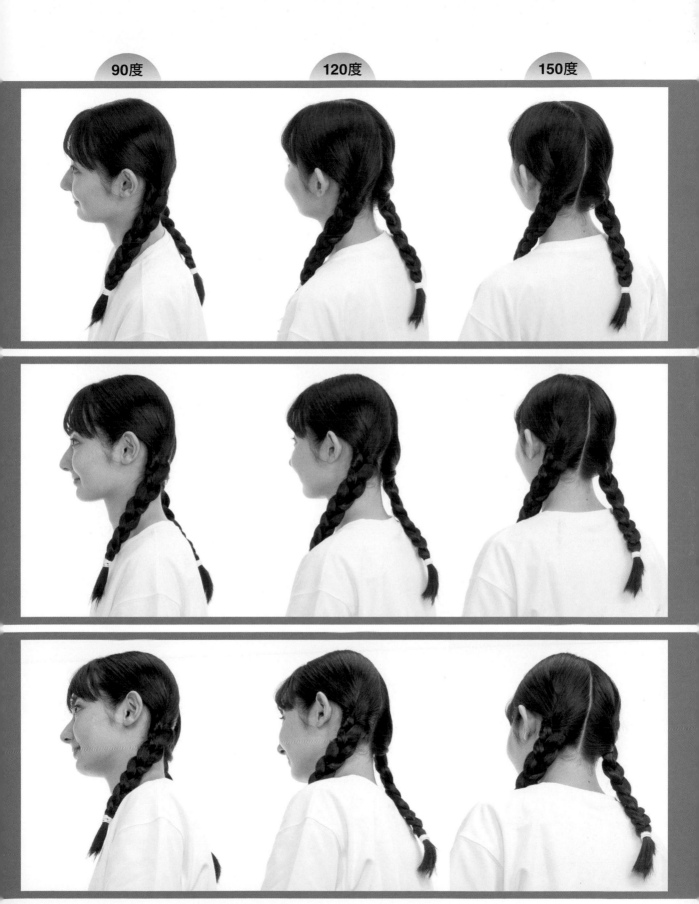

0度	30度	60度

俯視

 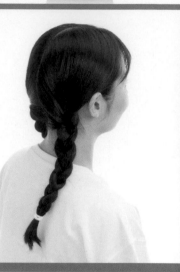

平視

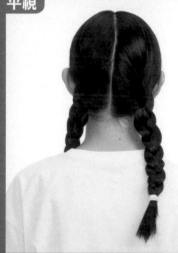 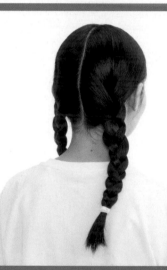 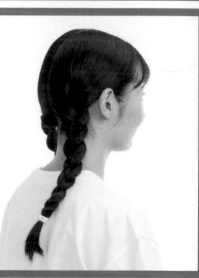

仰視

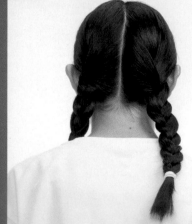 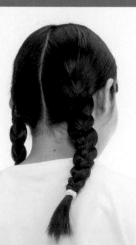 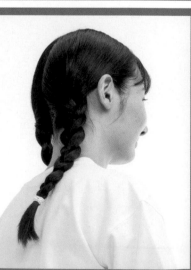

90度 **120度** **150度**

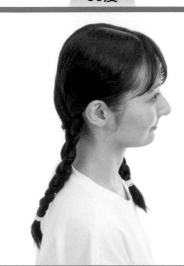 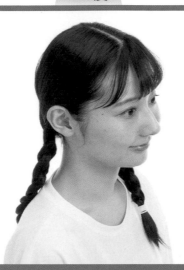 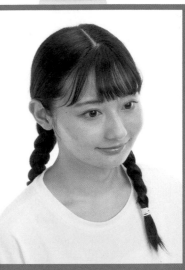

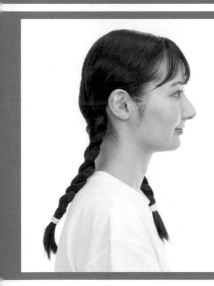 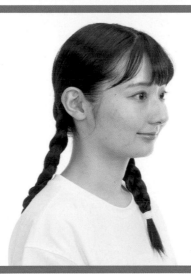 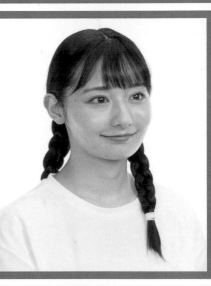

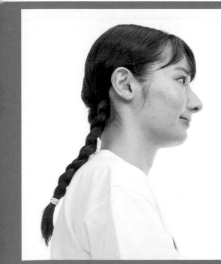 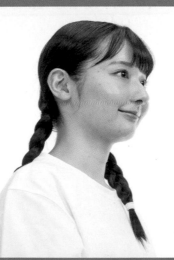 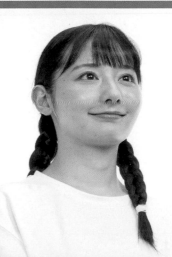

簡易髮型變化 三股辮 綁三股辮的動作

　　綁三股辮時的手指動作和手腕的角度,即使觀察資料也很難想像。在這張照片中,是雙手緊緊用力將三股辮綁緊實一點。

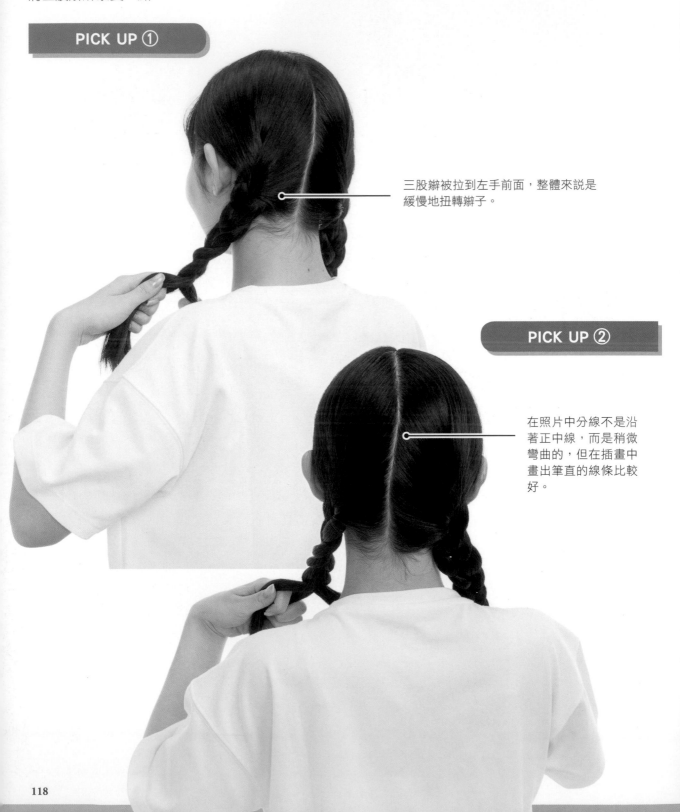

PICK UP ①

三股辮被拉到左手前面,整體來說是緩慢地扭轉辮子。

PICK UP ②

在照片中分線不是沿著正中線,而是稍微彎曲的,但在插畫中畫出筆直的線條比較好。

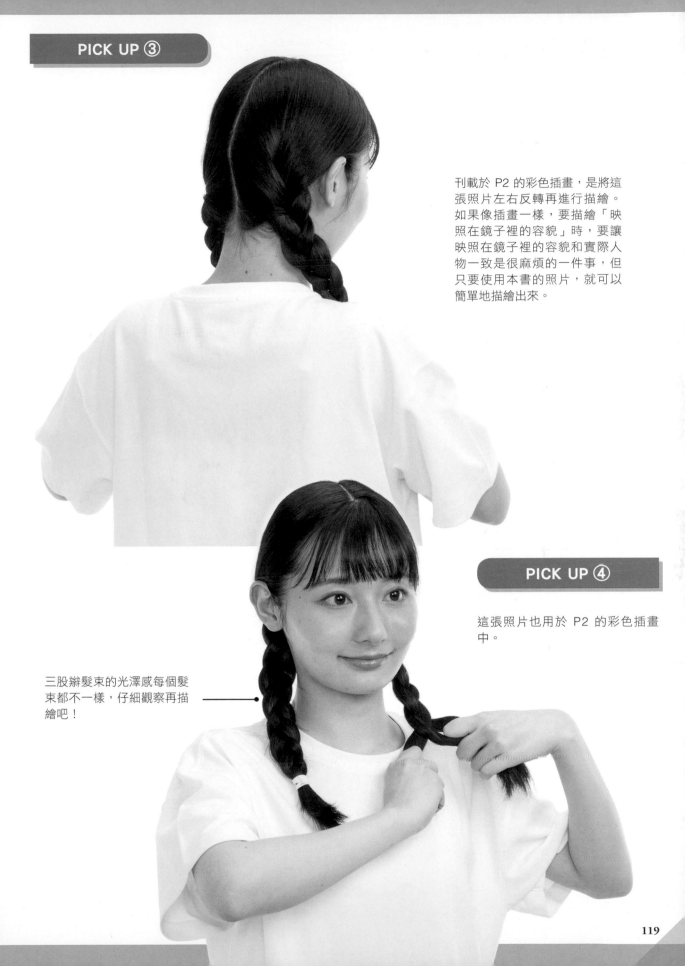

刊載於 P2 的彩色插畫,是將這張照片左右反轉再進行描繪。如果像插畫一樣,要描繪「映照在鏡子裡的容貌」時,要讓映照在鏡子裡的容貌和實際人物一致是很麻煩的一件事,但只要使用本書的照片,就可以簡單地描繪出來。

PICK UP ④

這張照片也用於 P2 的彩色插畫中。

三股辮髮束的光澤感每個髮束都不一樣,仔細觀察再描繪吧!

119

0度	30度	60度

俯視

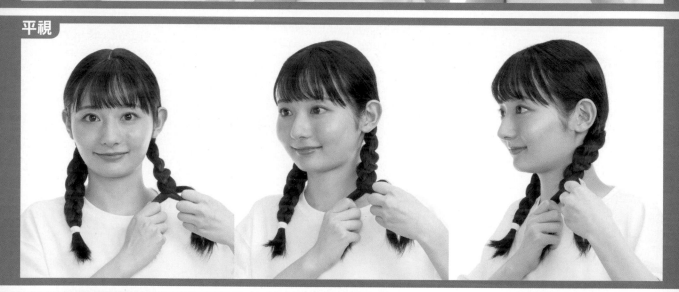

平視

仰視

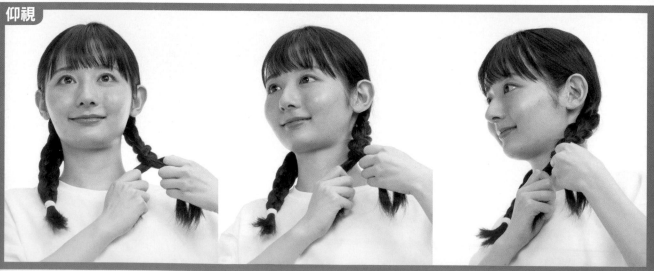

| 180度 | 210度 | 240度 |

俯視

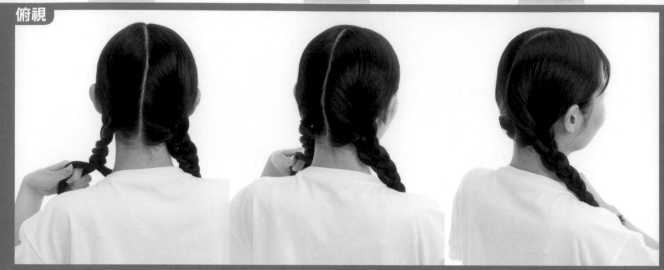

平視

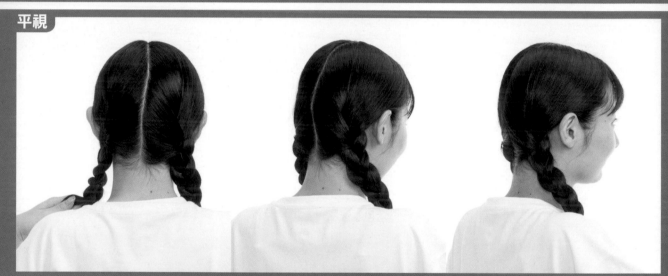

仰視

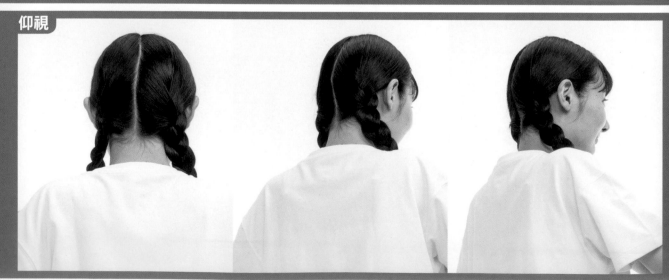

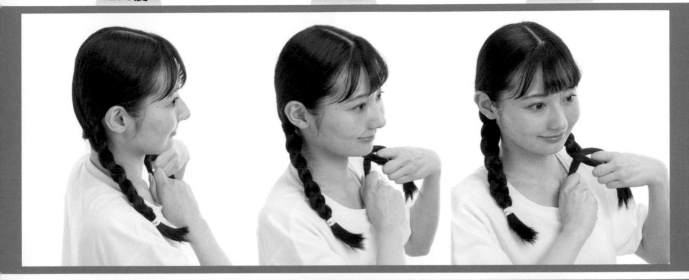

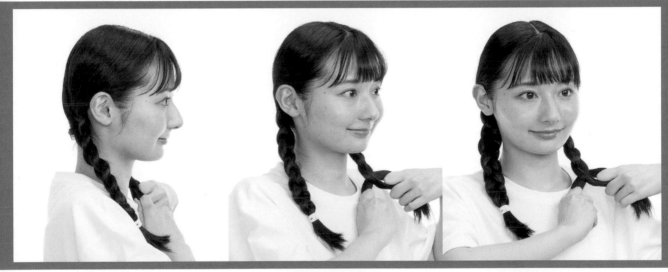

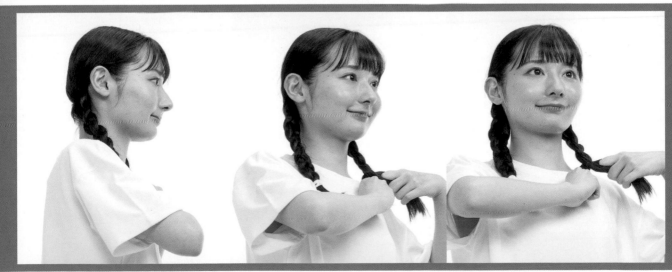

簡易髮型變化 丸子頭

在此要介紹盤髮的代表——丸子頭。這張照片沒有留下攏不起來的短髮，沒有將丸子頭弄蓬鬆，而是將頭髮比較「整齊地」綁起來。根據角度的差異，會看不到丸子頭部分，或看起來是不同的形狀。

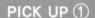

PICK UP ①

即使是稍微傾斜的角度，丸子頭部分也只是勉強看得到的程度。以插畫形式描繪時，稍微露出一點丸子頭說不定也會有不錯的效果。
另外也建議別上髮飾，讓丸子頭的存在感更突出。

PICK UP ②

丸子頭部分的頭髮髮束是交錯的。可以省略畫成球狀，但若描繪出散落的髮絲，就能提升插畫品質。

也試著仔細觀察後頸、後髮際和耳朵後面吧！

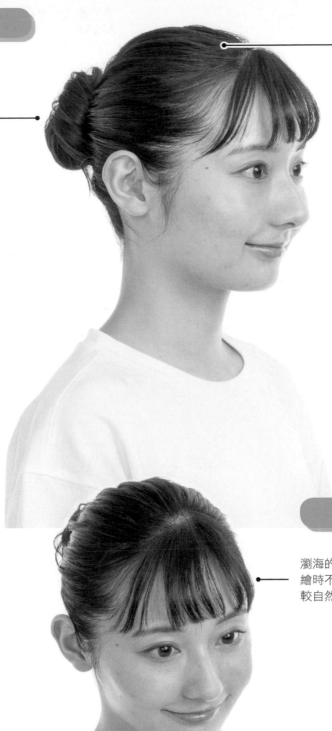

PICK UP ③

以插畫形式描繪時，
這個方向的丸子頭或
許會比較容易描繪。

頭髮是順著頭形垂散下
來，但不要畫成全部一樣
的感覺，以髮束為形象來
描繪吧！

PICK UP ④

瀏海的分線很顯眼，但在插畫中描
繪時不要強調這部分，看起來會比
較自然。

簡易髮型變化 丸子頭

0度	30度	60度

俯視

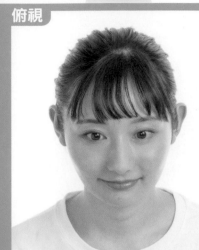 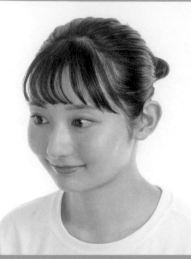 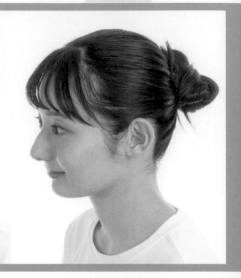

平視

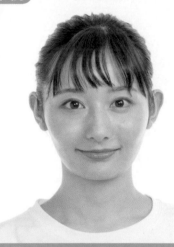 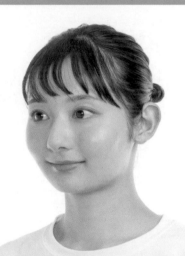 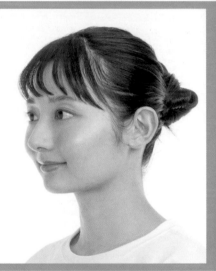

仰視

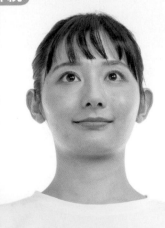 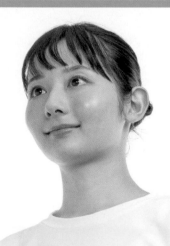 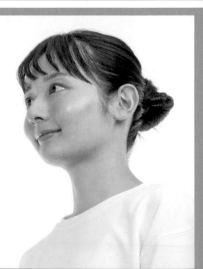

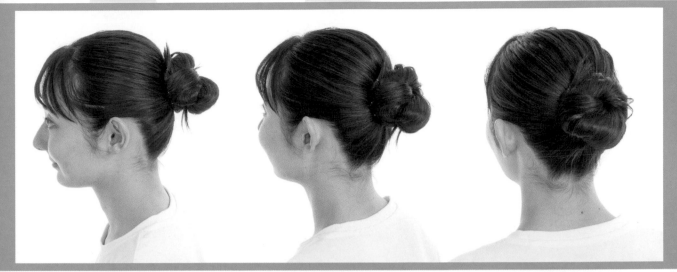

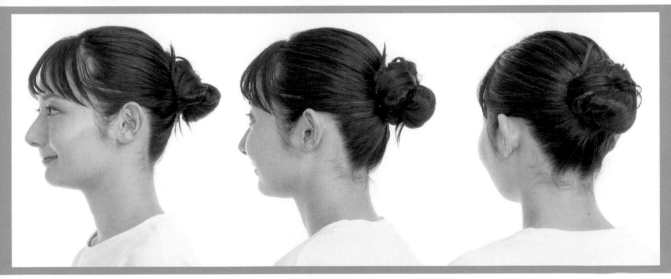

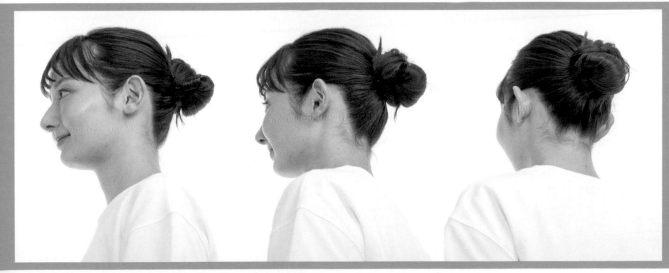

180度	210度	240度

俯視

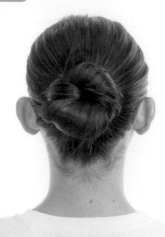 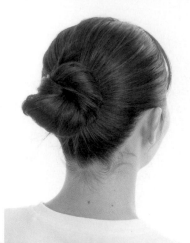 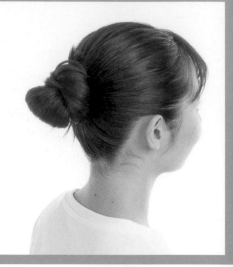

平視

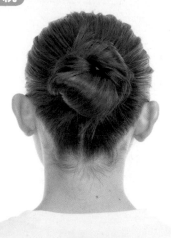 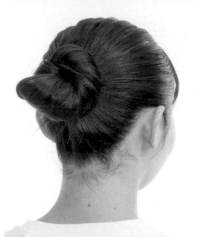 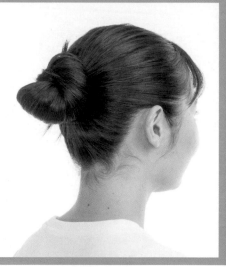

仰視

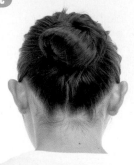 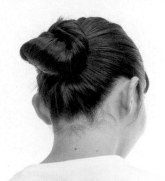 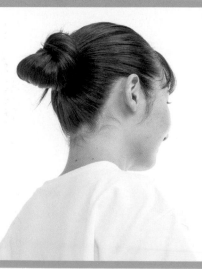

270度 300度 330度

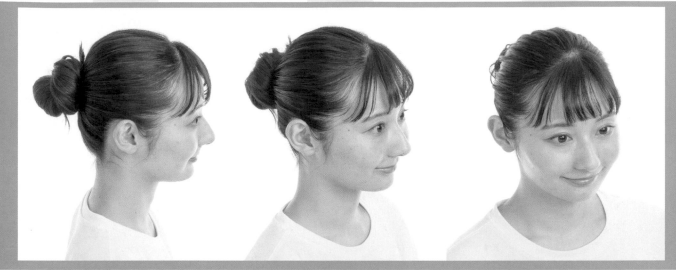

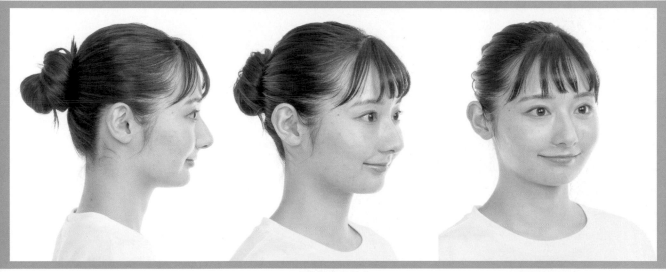

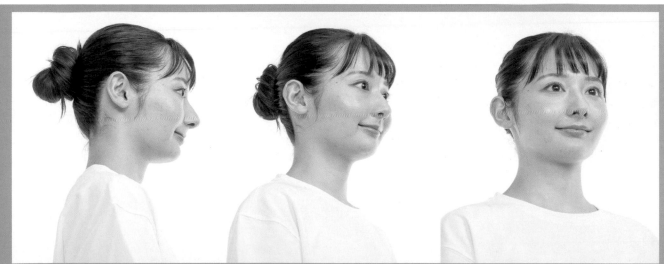

簡易髮型變化 低髮髻

　　這是將頭髮綁的比 P124 的丸子頭還要低而且綁得鬆鬆的，形成很適合和服打扮和正式場面的髮型。也可以加上攏不起來的頭髮和散亂的頭髮，改造成鬆垮的髮髻。

PICK UP ①

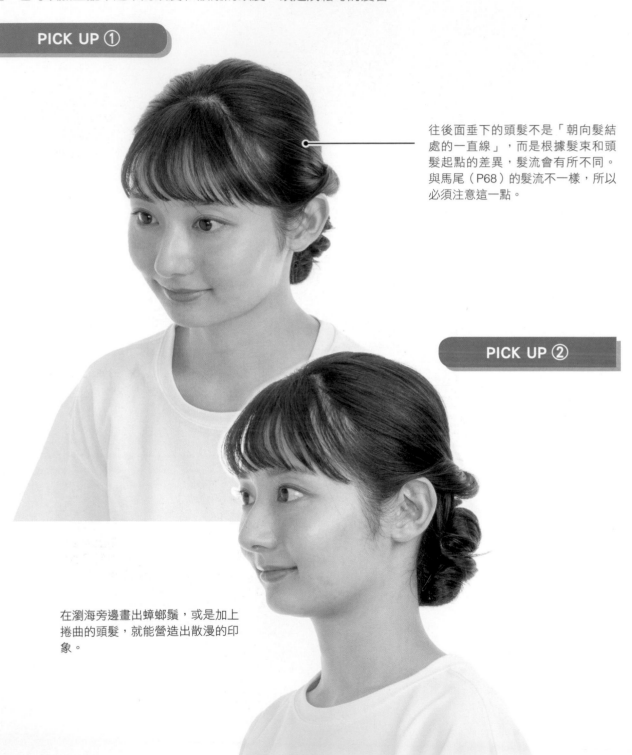

往後面垂下的頭髮不是「朝向髮結處的一直線」，而是根據髮束和頭髮起點的差異，髮流會有所不同。與馬尾（P68）的髮流不一樣，所以必須注意這一點。

PICK UP ②

在瀏海旁邊畫出蟑螂鬚，或是加上捲曲的頭髮，就能營造出散漫的印象。

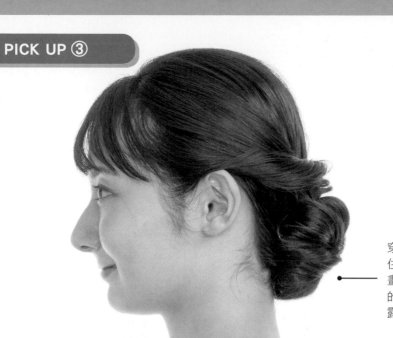

穿著和服或浴衣時，有時頭髮不要擋
住衣領的髮型看起來會比較美。以插
畫形式描繪時，也盡量不要讓丸子頭
的大小擋住衣服，可以將後頸清楚地
露出來。

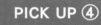

可以清楚了解丸子頭附
近的髮流。頭髮梳整起
來或捲曲產生弧度時，
就會形成複雜髮型。
別上大髮飾或髮夾來描
繪似乎也會有不錯的效
果。

0度	30度	60度

俯視

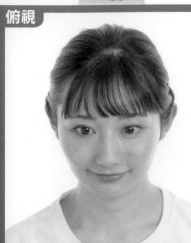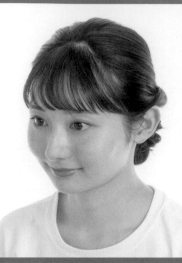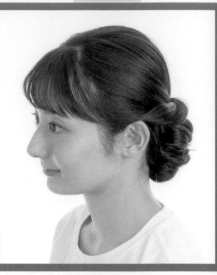

平視

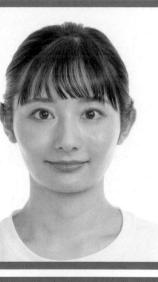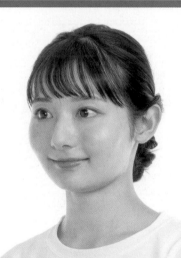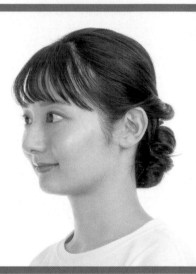

仰視

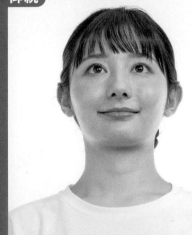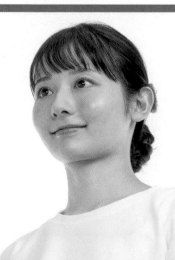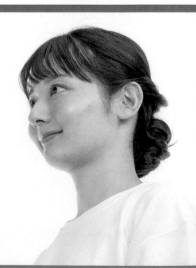

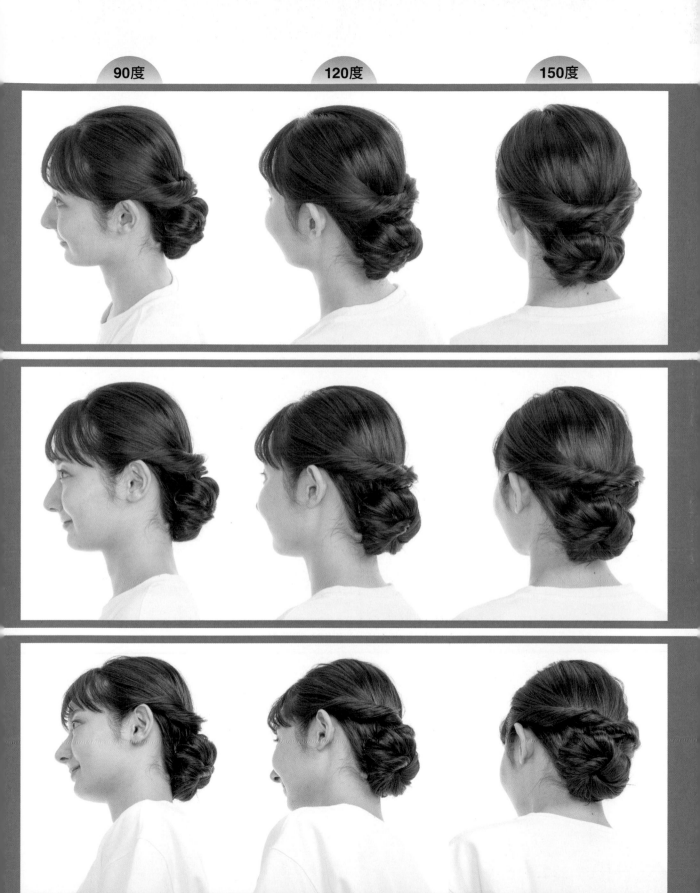

180度	210度	240度

俯視

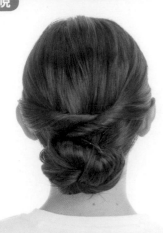 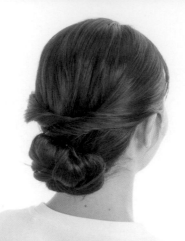 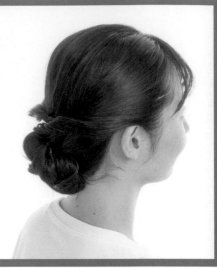

平視

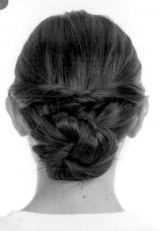 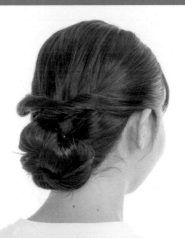 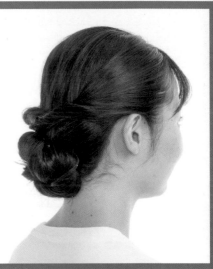

仰視

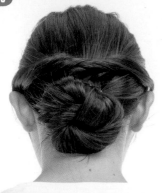 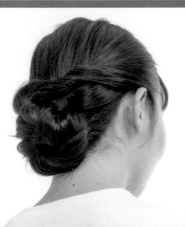 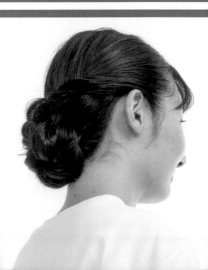

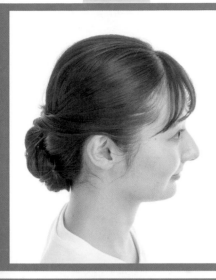
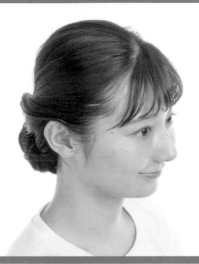
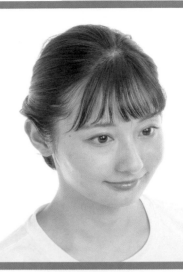

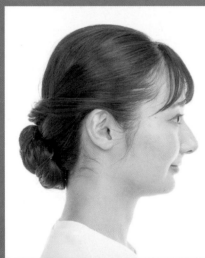
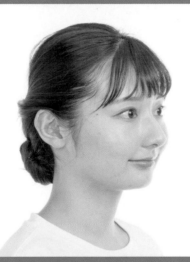
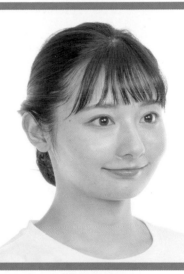

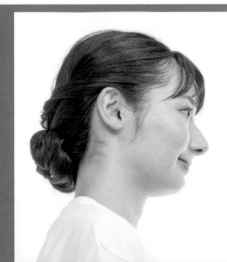
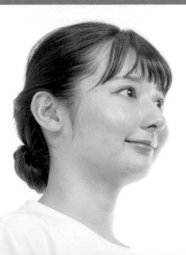
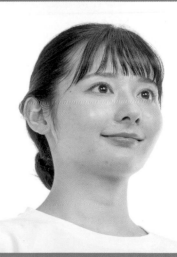

美髮師教學·
從一張插畫預想整體髮型的方法

解說：清治 信 （髮型師）

二次創作漫畫、動畫或遊戲的角色時，有煩惱過「這個髮型怎麼樣？」的問題嗎？在這個專欄中，要從一個角度去觀察畫作為基礎，向大家介紹預想整體髮型的方法。

從一張照片實現「請弄成這個髮型」的要求

我們美髮師的工作就是完成「客戶要求的髮型」。即使是沒看過的髮型，就算對方說「請弄成這個髮型」，交給我們的參考圖是一張照片或插畫，我們都能預想側面或後面的頭髮長度和剪法等整體髮型的構造再去修剪。這絕對不是以「美髮師的直覺」去進行的。是按順序思考，在腦海中一邊將髮型旋轉 360 度，一邊打造出成品。
美髮師平常進行的作業，對於將從單一角度的資料作為基礎畫圖的插畫家而言，說不定隱藏了一些有幫助的啟發。

※在此介紹的方法頂多只是我的個人想法。在美髮業界沒有規定「一定要這樣做」的定義，所以希望大家能理解根據髮型沙龍或美髮師的不同，會有各式各樣的訣竅和技巧。

二次元角色的髮型大多是「不連接修剪」

觀察資料照片或是插畫時，首先要判斷的是「剪髮線是否有相連」。請比較下面兩張插畫。右邊是左右有長長垂下的頭髮對吧！這就是「不連接修剪（disconnection）」（簡稱「不連接」）。擁有特殊髮型的漫畫、動畫、或是遊戲的角色，感覺很多都是不連接修剪的髮型。大概是因為這樣容易呈現出動態，以畫作來說會「很出色」吧！

沒有不連接修剪的髮型

有不連接修剪的髮型

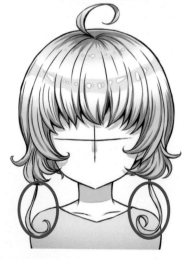

整體從頂點到後髮際都配合頭部的弧度，營造出帶有自然層次的髮型。

「dis」=否定詞，「connection」=連接，「disconnection」=表示「不連接」的詞彙。不連接修剪的髮型就是在修剪邊界沒有相連，或是將頭髮突然變長或變短。

從輪廓和切口辨別剪法的種類

接下來要確認髮型的剪法。基本剪法是「水平剪法」、「漸層感剪法」、「層次剪法」。要正確說明各個剪法差異的話，內容會很冗長，所以在此省略。

分辨剪法的關鍵是要觀察整體輪廓是重的還是輕的，還有切口的形狀。水平剪法是最重的，層次剪髮會形成最輕的印象。此外髮尾切口沒有層次的就是水平剪法，帶有平緩層次的就是漸層感剪法。和水平剪法相比，層次剪法比較容易呈現出輕盈感和動態感。

水平剪法	漸層感剪法	層次剪法
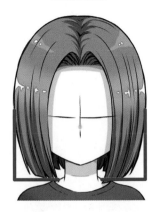	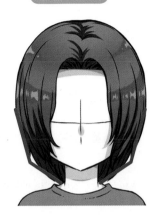	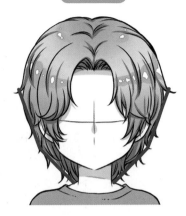

內側（靠臉那一側）頭髮和外側頭髮沒有層次，切口是筆直的。長髮時若以「市松人偶（日本一種可以換穿各種衣服的人偶，一般女孩子的人偶是留著妹妹頭）」來想像的話，可能會比較容易理解。中短髮和短髮的水平剪法會營造出成熟印象。

切口不是筆直的，而是稍微傾斜的。利用在短髮和鮑伯頭使用的剪法，營造出帶有些許分量感和圓弧的輪廓。

切口呈現大幅度的層次，整體具有輕盈感和動態感。在插畫中所見被剪成「鋸齒狀」的髮型，可能大部分都是層次剪法。

驗證 air-intake（進氣口）髮型要如何打造？

在動畫或遊戲角色中可以看到像角一樣鼓起的髮型，和飛機或汽車的進氣口形狀相似，所以在網路上被稱為「intake」或「air-intake」。特殊外貌是二次元角色髮型獨有的，但其實要在現實中重現這種髮型並沒有那麼困難。最簡單的作法是從髮際將頭髮逆著梳，使頭髮蓬起來，再利用定型噴霧固定的造型。還有一個就是將被稱為「增高髮包」或「增高髮墊」的東西放入頭髮裡面，使頭髮蓬起來的方法。

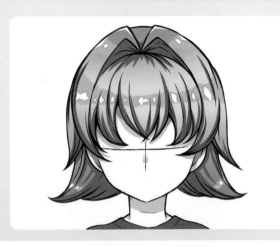

這個方法在 2000 年代中期流行的「蓬鬆髮」設計中經常使用。

外觀像鋼絲絨一樣的「增高髮包」。在設計日本髮（日本古代女性髮型的總稱）與和服髮型時會使用這種道具。

利用三個步驟來預想看不到部分的頭髮

接下來要從一張插畫預想髮型的全貌。這是我實際從顧客展示的照片，在腦海中預想整體髮型時的步驟。嚴格來說，剪髮和描繪插畫的必要資訊可能會不一樣，但只要確認髮尾的落點，能捕捉整體輪廓的話，只看一眼而沒有確實掌握的複雜髮型也能預想出「大概是這種感覺吧！」。

① 將整體分成四個區域

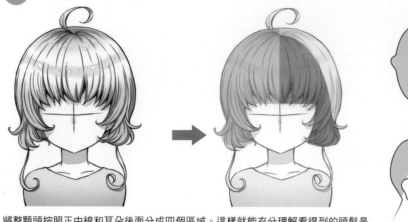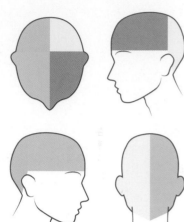

將整顆頭按照正中線和耳朵後面分成四個區域。這樣就能充分理解看得到的頭髮是從哪個區域長出來的。如果是不連接修剪的髮型，要先推斷是在哪個區域。

② 利用「連連看」畫出輪廓

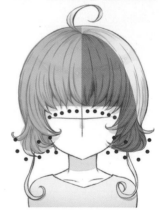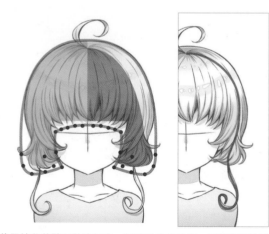

接著在「頭髮的落點」畫出圓點。「頭髮的落點」是指髮尾，但根據變化的造型，髮尾如果外翹時，請預測沒有外翹時的狀態，在頭髮的落點加上記號。

接著用線段將點和點連起來，粗略地畫出輪廓。試著畫出輪廓後，髮尾便形成層次，所以可以發現這是「層次剪法」。此時也要先摸索不連接修剪的髮流。

③ 畫出側面和後面的輪廓

在側面和後面照著畫出②的點和不連接修剪的位置，和②一樣用線段將點和點連起來。像這樣試著畫出輪廓後，應該就能看到原本看不到的耳後～後腦的髮流。

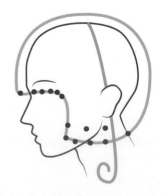

1 **將整體分成四個區域**

將整顆頭分成四個區域，確認不連接修剪是在右後方區域。

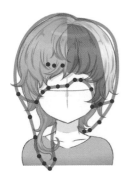

2 **利用「連連看」畫出輪廓**

在「頭髮落點」畫出圓點，用線段連起來畫出輪廓。此時可以知道不連接修剪以外的部分是層次剪法的短髮。

3 **畫出側面和後面的輪廓**

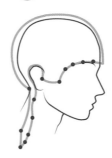 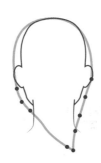

在側面和後面照著畫出②的點和不連接修剪的位置，用線段將點和點連起來畫出輪廓。

1 **將整體分成四個區域**

處理複雜的髮型時，特別重要的就是分成四個區域。如果是這種髮型，要弄清楚耳朵正後方的髮束屬於哪個區域。因為在耳後，所以看起來像是後腦區域，但前面髮量很少，所以判斷有一部分是在前面區域，綁起來後再攏到耳後的。

2 **利用「連連看」畫出輪廓**

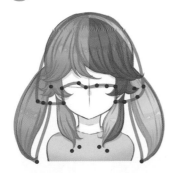

在頭髮落點畫出圓點，用線段連起來畫出輪廓。

3 **畫出側面和後面的輪廓**

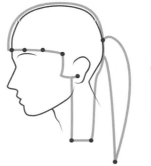

在側面和後面照著畫出②的點，用線段將點和點連接起來畫出輪廓。像這樣試著畫出輪廓後，就可以知道側面就像兩層的姬髮式一樣。

中短髮 直髮

這是捲成內彎的中短髮。左右捲度稍微有點不同，所以想要完全左右對稱時，可以將反轉單側再進行臨摹。

PICK UP ①

瀏海髮量很多時，前面的三角形會變大。決定好頂點部分再描繪吧！
在這個照片中是將較長的瀏海吹捲，但以插畫形式描繪時，不要將瀏海變捲，弄成直髮放下來似乎也會有不錯的效果。

PICK UP ②

這是打算不看照片資料直接描繪，結果意外困難的構圖。一邊意識到頭形，一邊注意側面和後面的髮量再描繪吧！

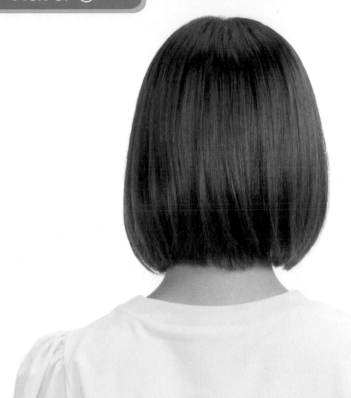

背影部分左右的髮量較少。正因
為是簡單的輪廓，為了避免變成
單調的畫作，要掌握髮流呈現出
弧度。

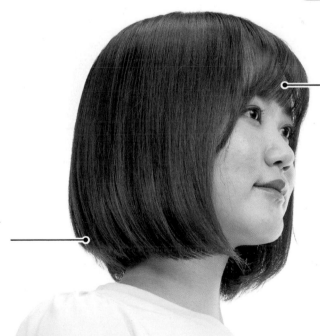

瀏海深處隱約看得到額頭
的輪廓線。注意不要讓額
頭變太大。

弄得圓圓內彎的部分會形成可
愛的印象。

0度	30度	60度

俯視

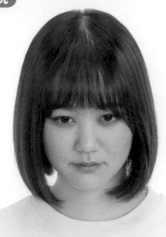 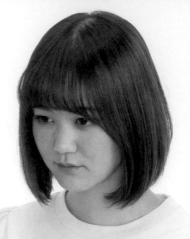 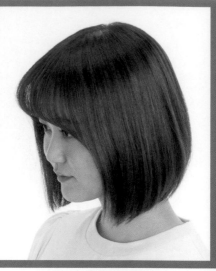

平視

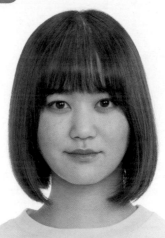 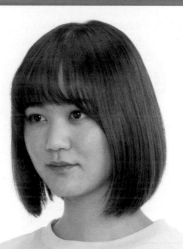 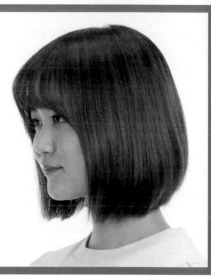

仰視

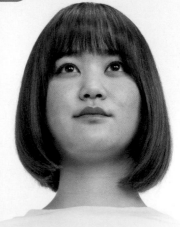 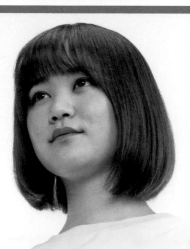 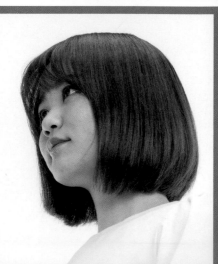

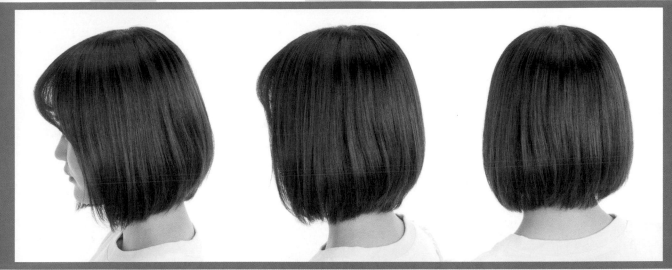

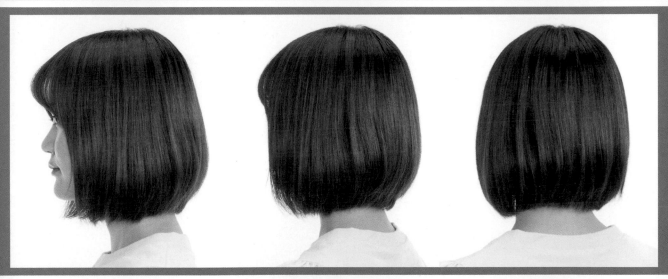

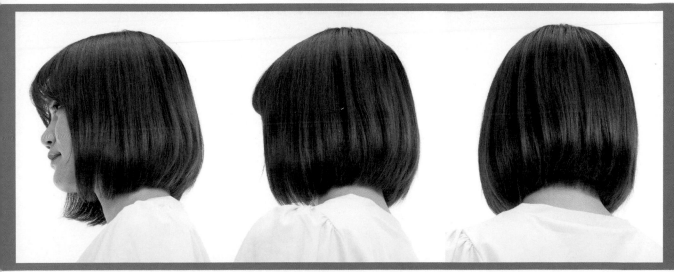

180度	210度	240度

俯視

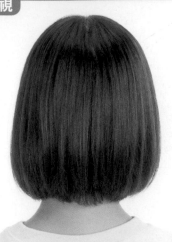 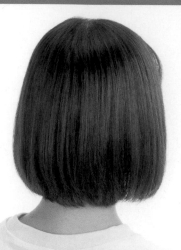 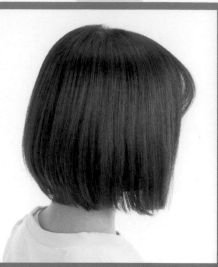

平視

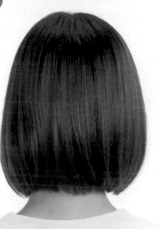 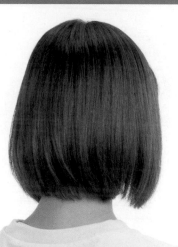 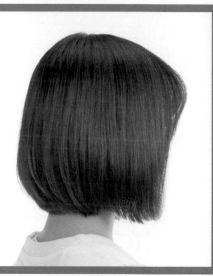

仰視

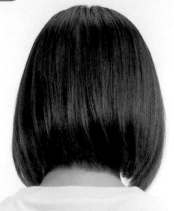 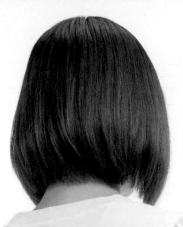 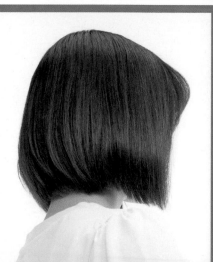

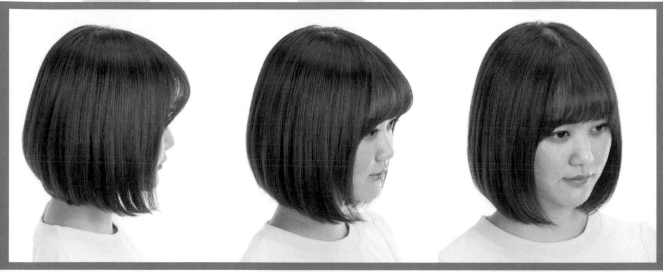

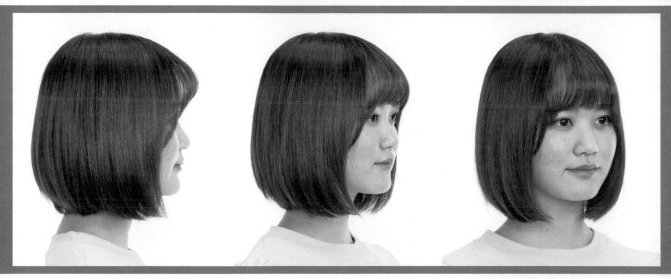

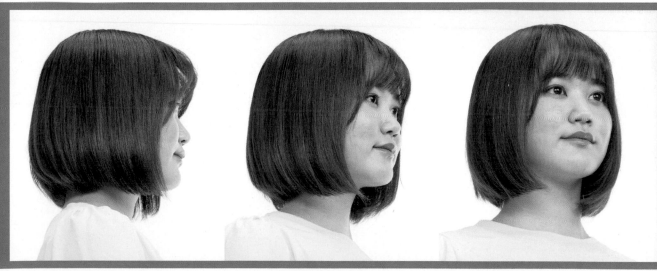

中短髮 捲髮

髮尾以各種不同方向彎曲的捲髮與直髮相比起來，作畫難度較高。試著仔細觀察髮束如何飄動吧！

PICK UP ①

左側是將頭髮攏到耳後，右側是沒有攏到耳後直接垂散下來。瀏海也分成左右不對稱的形式，所以想要畫成左右對稱時，請將照片反轉再臨摹。

在這張照片中，右側的捲髮稍微有點亂翹。以插畫形式描繪時，也可以讓這部分的頭髮變平順。

PICK UP ②

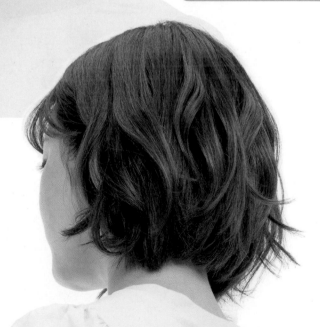

這是能清楚看到捲髮下方的構圖。

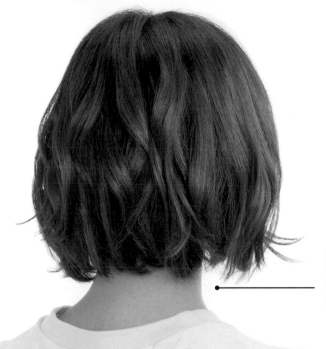

這個髮型可能很難分清楚正後面和斜後面的樣子，但注意頸部就能知道平緩的脖子曲線和直線哪一邊看起來是靠近前面這一側。這張照片是稍微從右後方拍攝的角度。

髮尾是捲曲的，所以從髮束縫隙看得到脖子後面。畫成插畫時若出現違和感，可以加上顏色。

| 0度 | 30度 | 60度 |

俯視

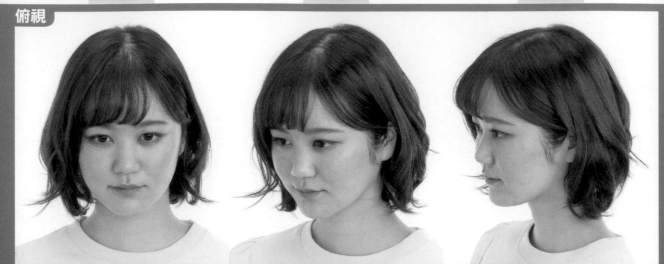

平視

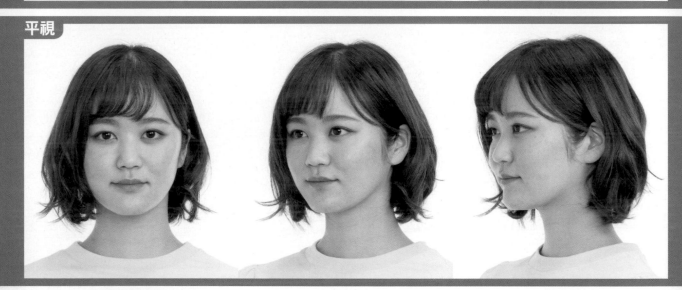

仰視

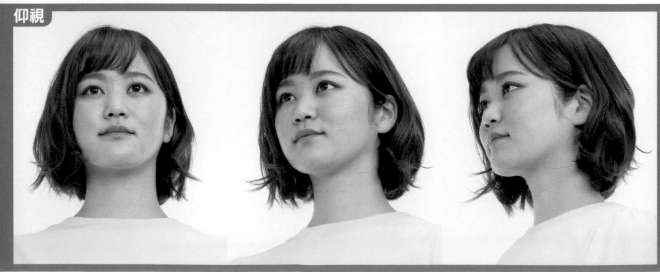

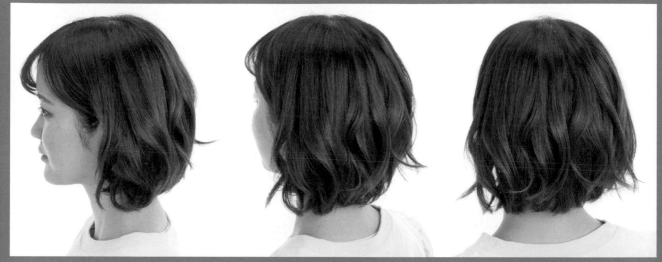

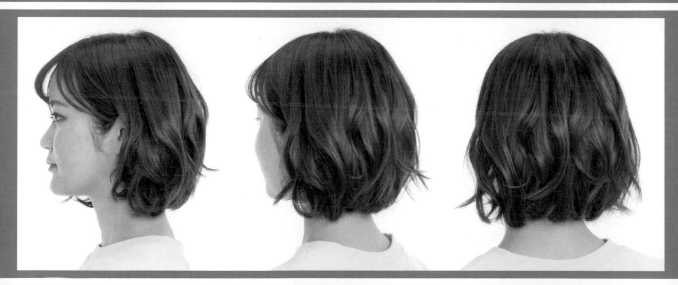

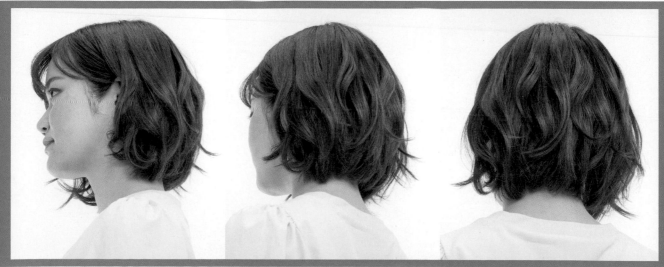

180度	210度	240度

俯視

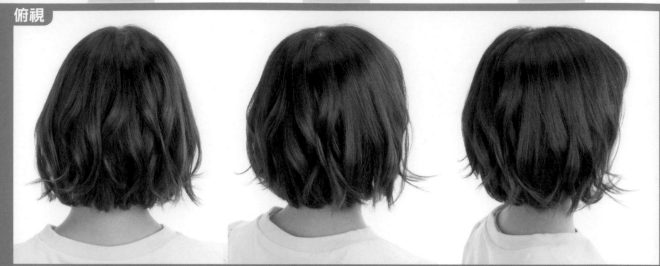

平視

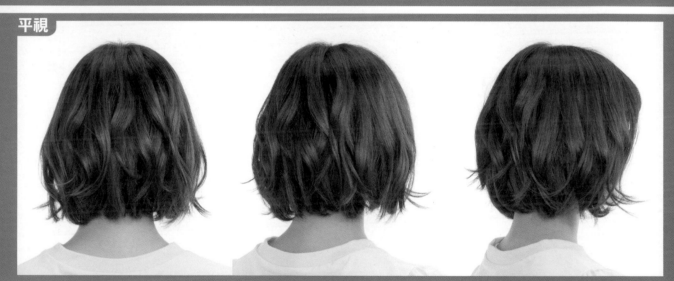

仰視

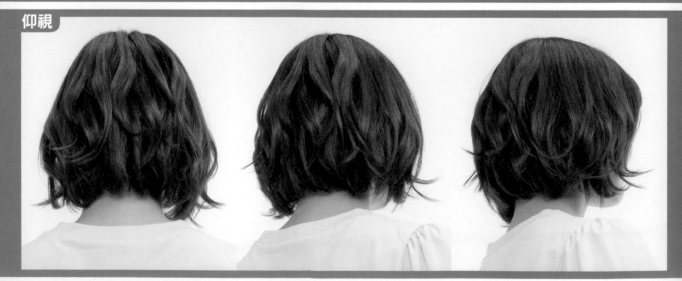

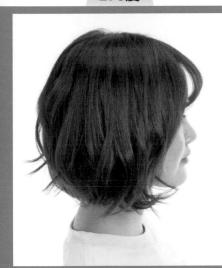 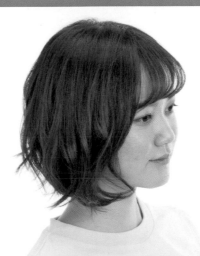 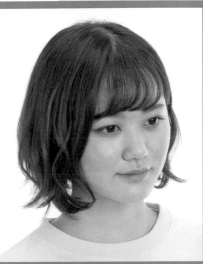

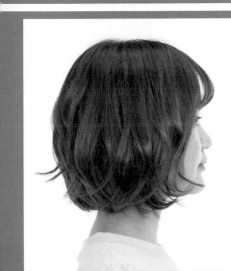 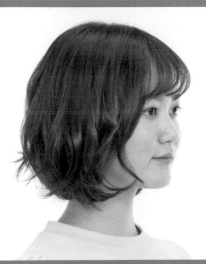 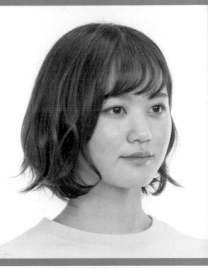

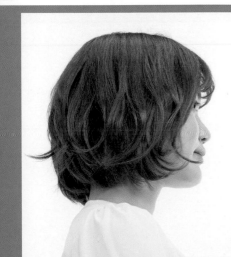 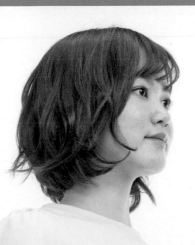 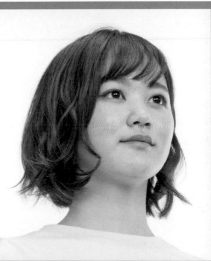

短髮

這是適合帥氣角色的短髮。正因為是緊貼的輪廓,畫成插畫時為了避免變得沒有起伏,或相反地頭部變得很大,要特別注意髮量!

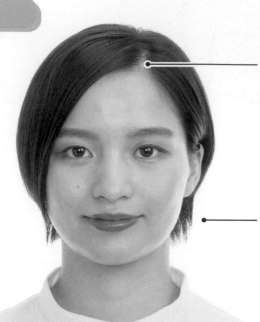

分線偏向臉部左邊,但整體輪廓是接近左右對稱的形狀,不會非常偏向左邊。

後髮際從正面的視角看起來是怎樣?試著注意這個部分吧!

以插畫形式描繪時,讓後腦稍微有點蓬並呈現出弧度,看起來會比較協調。

後髮際不是後腦表面的頭髮垂到下面,而是從別的區域長出來的。仔細觀察的話,可以知道稍微有點層次。

燈光從上方和下方照射，因此頭髮內側看起來是最黑的。這種分別上色的方法是讓插畫帶有立體感的關鍵。

瀏海和右側頭髮是如何沿著臉部側面流洩而下？請試著注意這個部分吧！

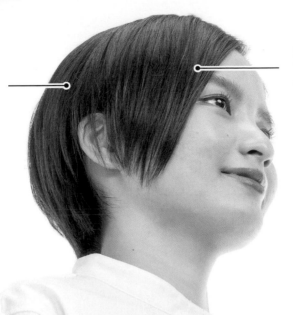

因為看不到頭髮的分線，所以這是畫成插畫時會覺得有點困難的構圖。訣竅就是先畫出頭形，然後畫出分線的輔助線後再潤飾收尾。必須注意的一點就是要避免額頭變寬。

| 0度 | 30度 | 60度 |

俯視
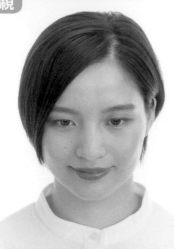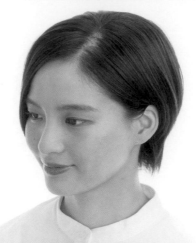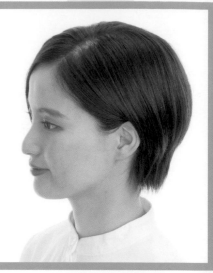

平視
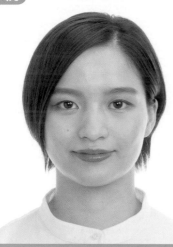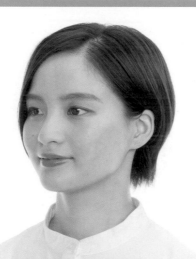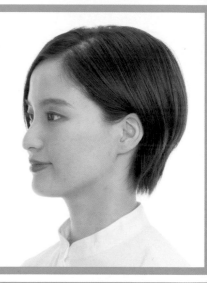

仰視
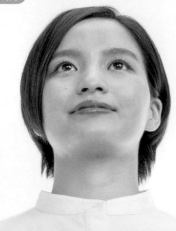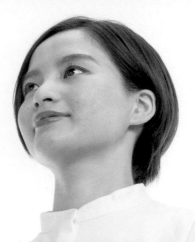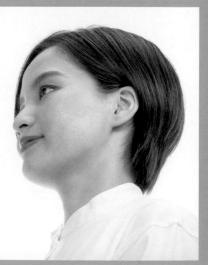

90度　　　　　120度　　　　　150度

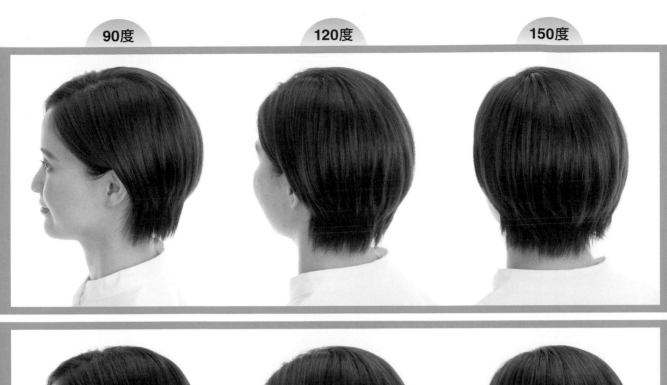

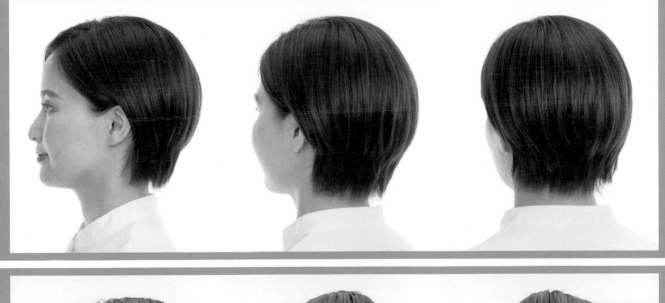

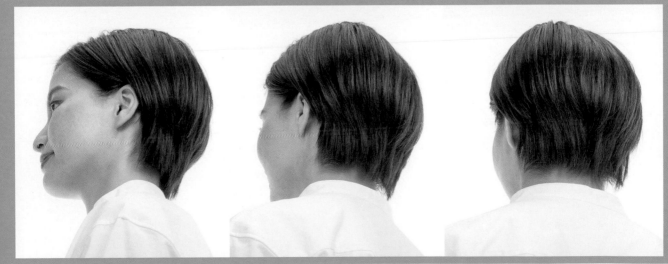

短髪

| | 180度 | 210度 | 240度 |

俯視

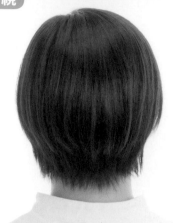 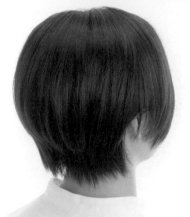 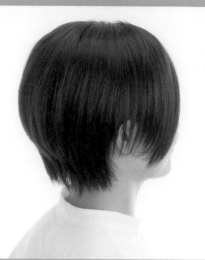

平視

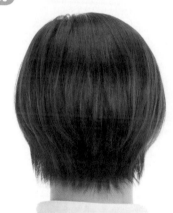 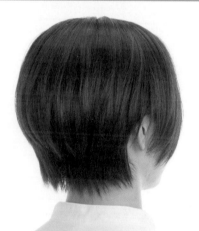 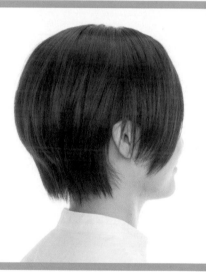

仰視

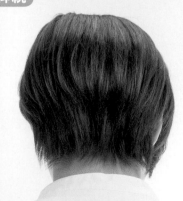 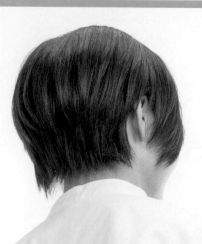 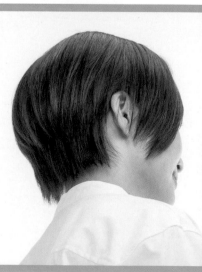

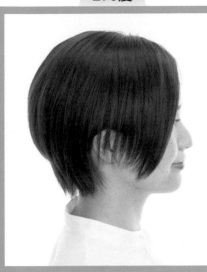 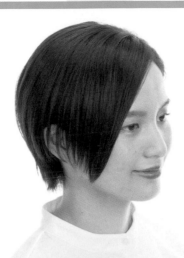 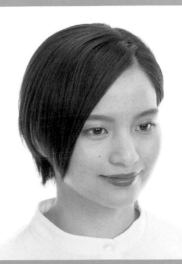

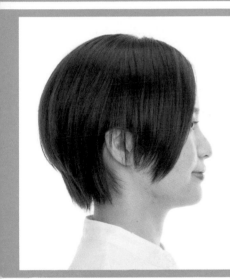 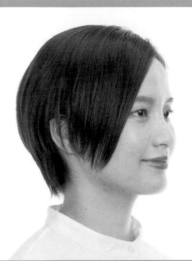 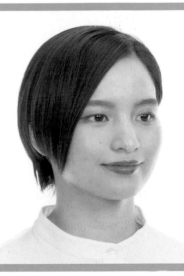

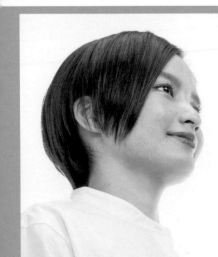 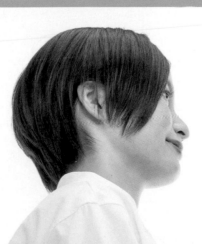 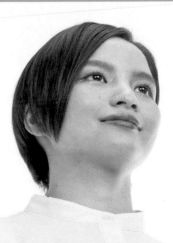

2018 年年底，我在 SNS 上不經意地發布了以下的推文。

推文

宗像久嗣《浴衣と着物のイラストブック》販售中
@munakata106

我想要畫圖專用的髮型圖鑑寫真集。至少要拍攝前後傾斜的八種方向，如果可以的話，還要附贈能以 360 度看到仰視、俯視視角的 CD。因為我真的很不擅長畫頭髮。

下午 9:32 · 2018 年 12 月 4 日 · Twitter Web Client

　　原本以為自己知道頭髮的畫法，但並不是這樣就能畫得很完美。我也會欣賞、觀察照片，但變成和照片酷似的畫作總覺得令人有所顧忌。尋找自己想畫的照片也相當麻煩。「可以臨摹，還可以環視各種髮型，要是有這種照片圖鑑就好了……」本來真的只是打算自言自語。
Hobby JAPAN 的編輯偶然注意到這則推文，問我「那要不要寫本書？」這就是本書誕生的經過。真的不會知道世上什麼東西會變成契機啊！

　　市面上已經有販售旋轉姿勢集的書籍，但將目標限定在髮型的圖鑑大全恐怕是第一次。要弄成哪一種髮型？角度要用成幾度？裡面有附姿勢嗎？有搭配服飾嗎？這些詳細的做法編輯都處於摸索狀態。我也作為一位插畫家去摸索大家追求的髮型圖鑑大全是怎樣的東西？盡量將想法落實在本書中。

　　在企劃中還有各種髮型和姿勢，但這次決定收錄集中在現代女性通用性高的東西。此外如同上述發言內容，我真的不擅長描繪頭髮，但還是針對自己所知的頭髮畫法和訣竅全都詳細地寫出來。這些頂多只是個人的理論，如果作為說明有不充分之處和錯誤，還請大家見諒。

　　說到監修我真的是太自不量力了，但我想我已經完成插畫家「能使用的」髮型圖鑑大全了。大家要是能運用在插畫和漫畫等方面，那將是我的榮幸。

宗像久嗣

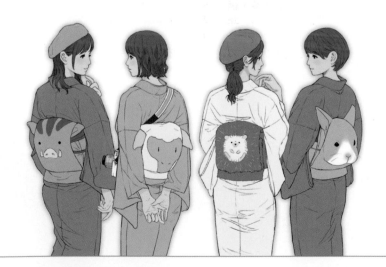

宗像久嗣 （Munakata Hisatsugu）

監修者
簡介

以悠閒描繪創作插畫為樂。喜歡和服、西服、近代建築和巨大構造物。
著有《浴衣と着物のイラストブック》（日貿出版社）一書。
官方網站 https://epa2.net/
Twitter @munakata106

模特兒簡介

真仲光（Manaka Hikari）

現隸屬 SHREW 藝能事務所
專長：畫圖
興趣：動畫、漫畫、電影
【電視廣告、平面廣告】
新明和株式會社 特種車 交流代言人（2020～迄今）
Fine Today Shiseido「SENKA」（2021/10～迄今）
花王／佳麗寶「Lissage」（2021/8～迄今）
Tech@「New Me」web（2021～迄今）
【型錄、靜態影像】
AOKI「RiQ」EC 模特兒（2021）
LUMINE 町田 靜態影像（2021）
HOTEL BELL CLASSIC 東京 靜態影像（2019～2020）
那須 GARDEN OUTLET 靜態影像（2019）
【etc.】
kimono-plus（2021）
Nikon「NICO NICOSTOP」（2021）等等

蒼川鈴（Aokawa Ryou）

出生於 2001 年 7 月 13 日
出身於神奈川縣
興趣：小提琴、裝置藝術
專長：連續 11 年以足球選手身分參加關東大賽，
獲得神奈川縣最佳第四名、U-15 最佳第八名。現在
一邊在美術大學念書，一邊努力進行演藝活動。

和田小夏

現隸屬 SHREW 藝能事務所
出生於 1998 年 6 月 3 日
專長：劍道（初段）
【舞台】
・「LAST&SEX」～臨終和喜悅～《ラストホーム》 扮演
Ganko 一角（中目黑 Kinkero 劇場）（2021/8/4～8/8）
・CUWT project vol.1.0「迎風而上 2020」扮演潮騷 Kafka
一角（LAZONA 川崎 Plazasol）（2021/5/26～6/1）
Instagram konatsudayo0603

Staff

攝影　　　　　　　　　　　採訪協助
田中舘裕介　　　　　　　　清治信（髮型師）

髮型　　　　　　　　　　　插畫（P136-139）
上野祐實　　　　　　　　　Yogi

髮型助理
粟生田 karin

封面設計　　　　　　　　　編輯、DTP、專案 VR 製作
土岐晋士（d-fractal）　　　株式會社 Manubooks

本文設計　　　　　　　　　編輯整合
戶田智也（VolumeZone）　　川上聖子（Hobby Japan）

插畫藝術家の360度髮型圖鑑大全
女子の基本髮型篇

作　　者　HOBBY JAPAN
翻　　譯　邱顯惠
發　　行　陳偉祥
出　　版　北星圖書事業股份有限公司
地　　址　234 新北市永和區中正路 462 號 B1
電　　話　886-2-29229000
傳　　真　886-2-29229041
網　　址　www.nsbooks.com.tw
E-MAIL　nsbook@nsbooks.com.tw
劃撥帳戶　北星文化事業有限公司
劃撥帳號　50042987
製版印刷　皇甫彩藝印刷股份有限公司
出 版 日　2023 年 06 月
I S B N　978-626-7062-46-3
定　　價　450 元

如有缺頁或裝訂錯誤，請寄回更換。

國家圖書館出版品預行編目（CIP）資料

插畫藝術家の 360 度髮型圖鑑大全. 女子の基本髮
型篇 / Hobby JAPAN作；邱顯惠翻譯. -- 新北市：
北星圖書事業股份有限公司, 2023.06
160 面；19.0×25.7 公分
ISBN 978-626-7062-46-3（平裝附數位影音光碟）

1.CST：髮型 2.CST：插畫 3.CST：繪畫技法

947.45　　　　　　　　　　　111017604

官方網站　　　臉書粉絲專頁　　　LINE 官方帳號